高等院校艺术与设计类专业"互联网+"创新规划教材
2021年中国美术学院一流学科建设社会服务繁荣计划资助项目
项目编号：XK2021KT05A

信息图表与可视化设计
INFOGRAPHIC AND VISUAL DESIGN

郑朝 著

北京大学出版社
PEKING UNIVERSITY PRESS

内 容 简 介

在网络时代，传统媒体不可避免地要突破原有的传播渠道和运作惯性，更多地运用网络优势及时推进转型，实现持续发展。在这样与时俱进的媒体更迭背景下，静态信息图表逐步发展为动态信息图表、互动式信息图表。它们以互联网为依托，动态表现为特征，结合了图像、音频、文字等符号，互动式信息图表能够与受众及时互动，实现信息的双向交流。互动式信息图表的诞生是互联网时代下媒体传播信息的积极举措，具有进步意义。

信息图表与可视化设计是目前视觉传达设计专业的必修课程。本书面向本科生及研究生教学层面，课程旨在通过 4~6 周的教学让学生学会通过视觉化的方式对繁复的信息内容进行归纳整理、分解重构、艺术编排，从而使信息传达更为明晰、高效。在当今海量的信息时代，新生代设计师的作品传达出更加个性化、多元化的设计风格，极大地丰富了受众的视觉体验。

图书在版编目（CIP）数据

信息图表与可视化设计 / 郑朝著 . —北京：北京大学出版社，2022.9
高等院校艺术与设计类专业"互联网+"创新规划教材
ISBN 978-7-301-33355-6

Ⅰ . ①信… Ⅱ . ①郑… Ⅲ . ①视觉设计—高等学校—教材 Ⅳ . ① J062

中国版本图书馆 CIP 数据核字（2022）第 170115 号

书　　　名	信息图表与可视化设计 XINXI TUBIAO YU KESHIHUA SHEJI
著作责任者	郑　朝　著
策 划 编 辑	孙　明
责 任 编 辑	李瑞芳
数 字 编 辑	金常伟
标 准 书 号	ISBN 978-7-301-33355-6
出 版 发 行	北京大学出版社
地　　　址	北京市海淀区成府路 205 号　100871
网　　　址	http://www.pup.cn　　新浪微博：@ 北京大学出版社
电 子 邮 箱	编辑部 pup6@pup.cn　总编室 zpup@pup.cn
电　　　话	邮购部 010-62752015　　发行部 010-62750672　　编辑部 010-62750667
印 刷 者	天津中印联印务有限公司
经 销 者	新华书店
	889 毫米 × 1194 毫米　16 开本　10.5 印张　319 千字 2022 年 9 月第 1 版　2024 年 1 月第 3 次印刷
定　　　价	69.00 元

未经许可，不得以任何方式复制或抄袭本书之部分或全部内容。
版权所有，侵权必究
举报电话：010-62752024　电子邮箱：fd@pup.cn
图书如有印装质量问题，请与出版部联系，电话：010-62756370

前　言

在这样一个被信息包围的时代，人们的交流和沟通变得日益紧密，资讯的爆炸性增长及其传播的便利与迅速使人们所接收的信息更加广泛，并不断变化和更新，无论是有意还是无意，主动还是被动，如何在这个争分夺秒的大环境中实现有效的传达，并让人们更快地记住，使得信息设计语言的表达方式变得越来越重要。党的二十大报告提出，推动战略性新兴产业融合集群发展，要构建包括新一代信息技术在内的新的增长引擎。

大数据时代下，数据可视化已经从计算机科学、新闻学、人文科学等领域进入艺术学的范畴。数据可视化与人们的关联度越来越密切，将枯燥的数据转换成受众感兴趣且愿意主动接收的可视化信息。以往数据可视化的研究主要集中在数据科学领域，我国在视觉传达设计领域的数据可视化应用及研究处于起步阶段，随着视觉传达设计专业的多元化发展，跨专业结合研究毫无疑问成了不可抵挡的趋势。

大数据和信息可视化的关系非常密切，两者都把可视化技术和工具作为生产视觉知识的重要因素，都具有真实性、客观性和准确性。正因为如此，在过去的十年里，数据可视化迎来了第一波热潮。在未来，将会面对更多、更庞杂的数据，需要处理的数据会几何倍数增长，数据可视化和用数据表述的设计方法将会继续保持大量增长的需求。通过数据读懂环境变化与趋势，从而把握环境发展与动态；通过数据的收集与分析，将数据转化成有价值的信息并传递给人们。信息可视化设计让人们更好地分享和沟通，强化了人们对信息的认知度，成为全面了解信息的最佳方法和手段。

数据是对观测对象的记录，可以用数字或文字进行第一次编码，而设计师将数据用自己独特的视觉表现进行信息构建后，就有了第二次编码。通过对这些图像化信息的感知与理解，受众将所看、所听与曾经的记忆或经验进行关联，对知识点进一步拔高，得到深层次的理解，达到智慧层级。信息图表中的每步都是运用层级关系构建信息并传输给大脑，而大脑拉近了现象和知识之间的关系。设计师的作用就在于给人们呈现轻松的视觉效果，提供观看步骤和方法。"读图时代"深刻地改变着我们的文化结构，但我们知道"可视化的目的是得出见解，而不仅仅是呈现图像。图像是语言的词库，是手段和方法，而不是目的。"

纵观信息可视化的发展历史，从最早的图形学，到信息可视化学科，再到结合了科学可视化、人机交互、数据挖掘、图像技术、计算机图形学等多学科、多"信息可视化"的研究领域，都与我们的生活息息相关，也与时代的发展和科技的进步密不可分。信息可视化设计无疑会发展成为新的媒体形式，它的动态发展方向顺应了时代发展的潮流。

相信随着科学技术的进一步提高，动态化的信息可视化将会成为未来信息传播的主要方式、一个划时代的标志，将不再局限于一个显示屏或平面载体，而是突破屏幕空间的限制，存在于一个多维时空之中，人们用手指在空中一点，便能够凭空创造一个"银幕"随时接收信息、储

存信息。随着"云端"的出现，全息投影的应用，3D打印机的问世，人们曾经的幻想即将成为现实；随着科技的不断进步，信息可视化将发挥更大的潜能和作用。

本书的编写经历严冬和酷暑，丛书的出版要感谢中国美术学院设计艺术学院成朝晖副院长与北京大学出版社。编写期间，丛书的几位作者从选题、书名、版式等各方面进行了多次的讨论和修改，在此深表谢意！同时，我也衷心感谢我的研究生吉峪同学，她性格沉稳、做事踏实，在繁忙的研究生学习期间抽出大量时间协助完成本书的制图、编排工作。

本书是一线教师在授课教学中的思考和探索，不可避免会存在一定的局限性。由于作者水平有限，撰写时间仓促，希望通过各院校师生的教学实践，能反馈修改思路和建议，书中的错误和不足之处，恳请广大读者不吝赐教，批评指正。

【资源索引】

郑朝
2021年10月

信息图表与可视化设计
INFOGRAPHIC AND VISUAL DESIGN

目录

008	第1章	概述
010	1.1	信息的定义
011	1.2	信息图表的概念
012	1.3	数据可视化的概念
014	1.4	信息图表的发展简史
014	1.4.1	信息图表的起源
016	1.4.2	信息图表的发展
017	1.4.3	数据型图表的出现
021	1.4.4	信息图表在现代设计中的演绎

028	第2章	信息图表的媒介形式
030	2.1	静态信息图表
031	2.1.1	信息图表的类型
041	2.1.2	信息图表的表现形式
048	2.2	动态信息图表
048	2.2.1	视频信息图表
050	2.2.2	实时数据信息图表
054	2.3	互动式信息图表

056	**第3章**	**数据可视化中信息图表的应用与呈现**
058	3.1	信息图表的应用形式
058	3.1.1	新闻类信息可视化设计
066	3.1.2	科普教育类信息可视化设计
071	3.1.3	广告类信息可视化设计
073	3.2	以图整合的造型表达
073	3.2.1	数字形象化呈现
073	3.2.2	时空维度的共存
075	3.2.3	多元信息的组合
076	3.2.4	设计手法的象征与隐喻

078	**第4章**	**互动式信息图表的可能性探索**
080	4.1	交互式信息图表的优势
080	4.1.1	信息图表的迭代更新
081	4.1.2	交互动态图表的延展
082	4.1.3	受众认知效率的提升
083	4.2	互动式信息图表的应用

088	**第5章**	**信息图表与可视化设计课堂实录**

第 1 章
概述

1.1 信息的定义

1.2 信息图表的概念

1.3 数据可视化的概念

1.4 信息图表的发展简史

1.4.1 信息图表的起源

1.4.2 信息图表的发展

1.4.3 数据型图表的出现

1.4.4 信息图表在现代设计中的演绎

在当今信息爆炸的时代，如何实现有效的传达，并让人们更快地记住，信息设计中的"语言"表达方式显得越来越重要。

未来我们将会面对更多、更庞杂的数据，需要处理和理解的数据会持续增长，运用数据可视化和数据表述的设计方法都将会继续保持增长的态势。信息可视化设计让人们更好地分享和沟通，强化人们对信息的认知度，成为从信息中了解内容的最佳传达方法和手段。

1.1 信息的定义

从哲学角度来定义信息,"信息是对客观事物的反映",从本质上看,信息是对社会、自然界的事物特征、现象、本质及规律的描述,是客观世界对万物和人类彼此之间感受和认识的再现,它反映了被感受对象和所考察事物的状态、特征和变化。

随着计算机技术的发展,人们认为:"信息是经过加工后的数据,它对接受者的决策或行为有现实或潜在的价值。信息以物理刺激的形式作用于人们的感觉器官,然后这些信息又被传递到大脑,从而产生各种心理活动。"

在传递活动中,信息是与意义联系在一起的,而这种意义则需要借助信息的载体符号来交流。信息是符号和意义的统一体,包含两个层面:符号是信息的外在形式或物质载体;意义则是信息内在的精神内容,既包括符号本身的意义,还包括某些其他的意义。人类在传递活动中交流的一切精神内容,包括意向、意图、认识、知识、价值、观念等,都包括在意义的范畴之中。

1.2 信息图表的概念

根据《牛津英语词典》，信息图表是信息或数据的视觉表示（a visual representation of information or data）。信息图表或信息图形是指信息、数据、知识等的视觉化表达，是图像、图表和文本集合。信息图表在计算机科学、数学及统计学领域也有广泛应用，以优化信息。可以将信息图表看作数据可视化分析（Visual Data Analysis）的一个方向，人类大脑对于图形更容易接受，所以更能高效、直观、清晰地传递信息。信息图表或信息图形是指信息、数据、知识等的视觉化表达。信息图表通常用于将复杂信息高效、清晰地传递给受众，如各类标示、地图、新闻、技术文档等。

1976年，美国学者、著名图表信息设计家理查德·乌尔曼首次提出信息图表的概念，他认为信息图表是一种构造信息结构的方式，而设计师的根本任务是设计信息的表达，即提取复杂环境和信息中的内核并且清晰、美观地呈现给受众。因为信息图表具有直观简洁、易于理解、视觉冲击力强等特征，所以被广泛应用于经济、政治、科技、军事等领域，成为媒体互相竞争、自我发展的重要选择。

通过各种视觉符号将枯燥死板的信息转换成图表、地图、图解、插图等极具视觉感染力的设计，是信息图表的优势所在。

1.3 数据可视化的概念

数据可视化作为一个挖掘数据背后不可见或抽象事物的透视镜,能够揭示想法关系、形成论点或意见、传播信息与知识。在过去的十年里,数据可视化迎来了第一波热潮。通过数据读懂环境变化与趋势,从而把握环境发展与动态;通过数据的收集与分析,将数据转化成有价值的信息与知识传递给受众,以提高他们的环保意识。然而,这样的数据可视化往往表现语言过于抽象,于是不可避免地将多数非专业的人群拒之门外。究竟应该如何看待数据的复杂性,如何给数据注入美学与生命力?如何让数据得以有效传达?如何更好地与受众沟通?如何从视觉设计的角度激发受众对于相关主题的探讨?这些都有助于设计师思考数据在未来视觉传达设计领域发展的多种可能性。

数据可视化的首要问题是让数字摒弃枯燥而抽象的形态,吸引受众的眼球,并且快速被理解。数据可视化最基础的应用包括饼状图、柱状图、折线图等,这些图表能够帮助读者集中视觉焦点,对事实进行观察、分析,放大信息的价值。而对一些有创造力的信息图表设计师来说,数据要点表达清晰是基础,形象化是重点。信息图表的制作,不仅体现了创作者的思

维逻辑，而且体现了创作者对造型的艺术把握能力。信息图表在信息传达准确、有效的基础上，还应具备独特的审美价值，比如外形美观，富有吸引力等。信息图表能够将多方面的信息组合在一个画面上，清晰而不杂乱，这样的组合功能可以减少读者因大段复杂文字而弃读的可能性。信息图表的组织结构脉络与版面的位置分布，都将影响信息图表的秩序与条理。

　　同时，网络时代下的传统媒体不可避免地要突破原有的传播渠道和制作习惯，要运用网络优势持续发展。在这样的背景下，静态信息图表逐步发展为互动式信息图表。互动式信息图表是以互联网为依托，动态表现为特征，结合图像、音频、文字等内容，能够与受众及时互动，实现双向交流的目的。互动式信息图表的诞生是互联网时代下媒体传播信息的积极举措，具有进步意义。

1.4 信息图表的发展简史

1.4.1 信息图表的起源

从广义上说，信息图表出现早于人类的文字。早在公元前 35000 年的旧石器时代晚期，人类祖先便开始在岩石上通过画面表达想法、叙述事件、实现彼此之间的交流。法国的洞穴绘画遗址——拉斯科洞窟壁画（图 1-1），距今约 17300 年，被誉为"史前的卢浮宫"。洞内约有 1500 个岩石雕刻和 600 幅绘画，其中有 100 多幅是动物绘画，内容包括牛、马、熊、狼、鹿、鸟。画面风格粗犷，多为动物形象的轮廓外形。这些壁画使用木炭的黑色、彩色土壤及石头研磨调制的红色和黄色等颜色绘制而成。许多人认为，穴居人是最早的信息图表设计师，他们是最先将出生、死亡、狩猎、战斗和庆祝活动等描绘成图像的人。

距今 5000 多年前，古埃及出现了象形文字。埃及象形文字（图 1-2）是古埃及人使用的正式书写系统。这个书写系统使用符号来表音和释义，是一种独特而广泛使用的沟通形式，这些象形文字主要描绘生活、工作和宗教。埃及象形文字是世界大多数字母的源头，比如 A 表示牛头。古腓尼基人根据埃及象形文字创造了字母，被称为"字母的鼻祖"，腓尼基后来演化为希伯来字母、希腊字母、拉丁字母、阿拉伯字母等欧洲、亚洲多种字母。

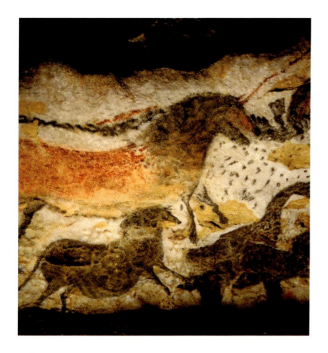

▲ 图 1-1
法国拉斯科洞窟壁画
Frescoes in Lascaux Grottoes in France

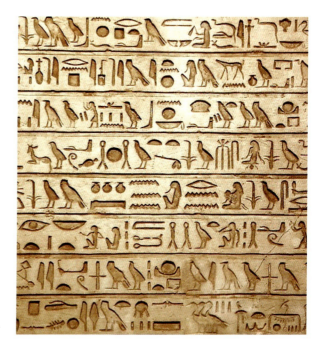

▲ 图 1-2
埃及象形文字
Egyptian Hieroglyphs

我国最早应用图形增强说明效果的出版物是明代 1637 年宋应星撰写的《天工开物》(图 1-3)。它是世界上第一部记录农业和手工业生产技术的百科全书,以大量生动的细节留存了丰富的古代科技史料。它也是世界上第一部百科类图书,曾流传于日本及欧洲各国,引起极大反响,被誉为"百科全书之祖"。作者感于"士子埋首四书五经,饱食终日却不知粮米如何而来;身着丝衣,却不解蚕丝如何饲育织造",故将他平时所调查研究的农业和手工业方面的技术整理成书。书中提供了大量的图画,用以说明关键工艺或制造方法。《天工开物》全书分上、中、下三篇,又细分为 18 卷。上篇记载了常见谷物的栽培技术和加工方法,养蚕、纺织和染色的技术,以及制盐、制糖的工艺。中篇记载了砖瓦、陶瓷的制作,舟车的制造,金属的铸锻,煤炭、石灰、硫黄、白矾的开采和烧制,以及榨油、造纸方法,等等。下篇主要记载了矿物的开采和冶炼,兵器的制造,颜料及酒曲的生产工艺,以及宝石的采集加工等内容。书中 157 幅优雅古朴、翔实的再现各行业生产过程的着色版画,是对中国古代科技生活的一次全景信息梳理和展示。

此外,日冕、漏水浑天仪、针灸图、《周髀算经》里面记载的"七衡图"等优秀的信息图表作品,都是我国古人智慧的结晶。

▼ 图 1-3
《天工开物》,1637 年
Exploitation of the Works of Nature

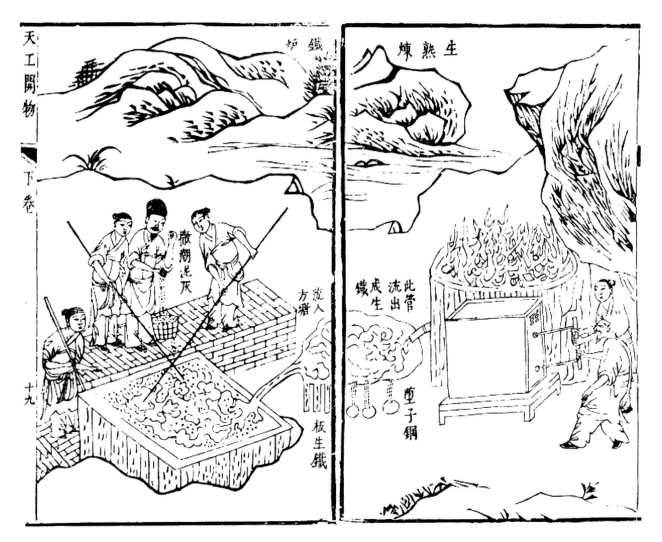

1.4.2 信息图表的发展

早期的信息图表仅具备简单的数据集合概念。如1751年由法国哲学家丹尼斯·狄德罗和圣·让·达朗贝尔绘制的《人类知识系统示意图》（图1-4）。其结构类似于现代树状图，列表中将人类知识系统分成了记忆、推理、想象三个集合，并在此基础上进行信息层级分类与归纳。这类集合概念式的图形并没有过多的视觉设计，仅对信息进行了梳理。

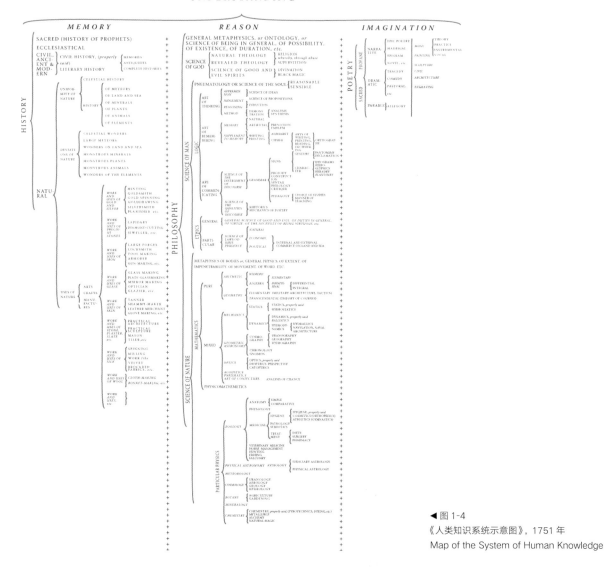

◀ 图1-4
《人类知识系统示意图》，1751年
Map of the System of Human Knowledge

1.4.3 数据型图表的出现

公开出版物中的信息图表（Infographic）最早可以追溯到1626年，当时用于解释天文现象。德国天文学家席耐尔在《太阳自转》（图1-5）一书中，运用了各种图表、图形等阐述关于太阳的研究成果，通过信息图表的方式解释太阳转动的模式。第一次工业革命之后，信息图表开始应用于政治经济学、地理学等领域。

英国工程师威廉·普莱费尔被公认为现代信息图表的创造者，他发现，数字与图形结合所设计出的信息图表的传递信息能力，要远远超过复杂的语言解释。

威廉·普莱费尔一生发明了3种类型的信息图：线形图、条形图、饼图。1777年，他在伯明翰的 Boulton & Watt 蒸汽机制造厂担任发明人詹姆斯·沃特的制图员和个人助理，并在那里接受了科学和工程学培训。威廉·普莱费尔的主要成就在于他通过图形和图表来表现数据型信息方面的创新。但是他并不是第一个提出这个想法的人，早在1765年，约瑟夫·普里斯特利就发明了第一个时间

▼图1-5
《太阳自转》，1626年
Rosa Ursine Sive Sol

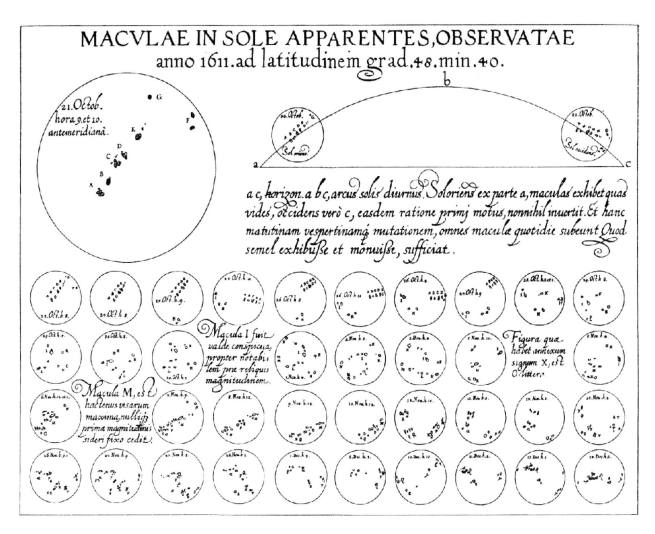

线图《传记图》,该图中使用平行线条显示著名历史人物的出生与死亡时间。

威廉·普莱费尔收集了来自不同国家的进出口数据,并以线性图的形式呈现。他首次提出用经纬线图来代替金额和时间数据,读者可以从《商业与政治地图解集》(图1-6)中看出数据之间的相互对比和联系,从而随着时间的进度观察出经济规律。这幅信息图表的先进性在于手绘上色的线条区域,它表明可以用简单的信息图表形式来传递复杂的信息。

威廉·普莱费尔一共编写了两本书,在1786年出版的《商业与政治地图解集》一书中,他最早使用了数据型图表这种形式,发明了一种新的图表形式,出口的数量用一条线代表,进口的数量用另一条线代表,金额单位绘制在图表的下面,页面的右侧标注的是独立的贸易国家。彩色的线条是这幅图表区别于其他图表的显著特征,整体上使用简洁的视觉形式来表达一种或多种复杂的信息。今天,这种线性图表的使用已经非常普遍,已完全融入我们的生活。

▼图1-6
《商业与政治地图解集》,1786年
The Commercial and Political Atlas

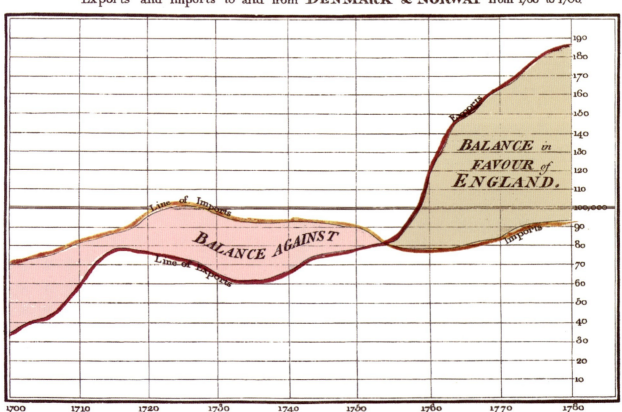

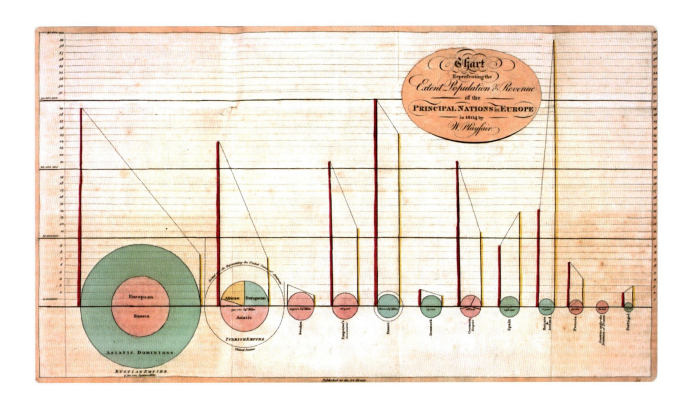

▲ 图 1-7
《统计学摘要》，1801 年
The Statistical Breviary

威廉·普莱费尔认为，图表的信息表现能力要比数据表格更好，他的信息图从现今的角度来看依然十分清晰明了。他于 1801 年出版的《统计学摘要》（图 1-7），使用了视觉图形来呈现数据信息，书中第一次发表了饼图的介绍。他将之前经常运用的复杂的数据的形式丢弃，取而代之的是简单直观的图形，让人们更加轻松地获取各种复杂的数据信息。爱德华·托夫特教授曾这样评价他的发明："摆脱了必须类比现实世界参照物的桎梏，而采用了不言自明的直观图形。"这使数据信息更为普及，同时人们也可以轻松对比各种信息。

法国的波旁王朝复辟后，威廉·普莱费尔返回巴黎，在那里，他创办了 Galignani's Messenger 杂志。他因诽谤罪而被迫第二次逃离法国，此后在伦敦写作，于 1823 年在伦敦去世，享年 64 岁。威廉·普莱费尔不仅创造了我们所有人都熟悉并使用的数据型信息图表，而且发明了一种对科学和商业都通用的设计语言，尽管同时代的人未能理解其重要性，但他毫无疑问地永远改变了人们看待数据的方式。他出版了许多包含统计图表的书籍和小册子，尽管这项工作受到人们的冷漠对待甚至敌意，但他始终坚信自己已经找到了展现经验与数据的最佳方法。然而，在他去世近一个世纪后，世界才完全接受了他的发明。

信息图表与可视化设计

之后，比较著名的信息图表是英国女护士、统计学家弗洛伦斯·南丁格尔制作的克里米亚战争死亡人数信息图，又称《南丁格尔玫瑰图》（极区图）（图1-8），用于劝说维多利亚女王改进军队医院条件。她使用了鸡冠花式半径不等的扇形图（极区图），其中蓝色表示可预防和缓解的疾病致死人数，红色表示创伤致死人数，黑色表示其他致死人数，这些都用以表达军队医院季节性的病死率。她的制图成果打动了当时的高层，包括军方人士和维多利亚女王本人，于是医事改良的提案才得到支持。

随后，信息图表随着传播媒介的变化不断发展，经历了从图书、地图出版物，到报纸新闻故事、电视动画广告、网络图片链接，再到如今的社交媒体。

▼ 图1-8
《南丁格尔玫瑰图》（极区图），1857年
Nightingale Rose Diagram

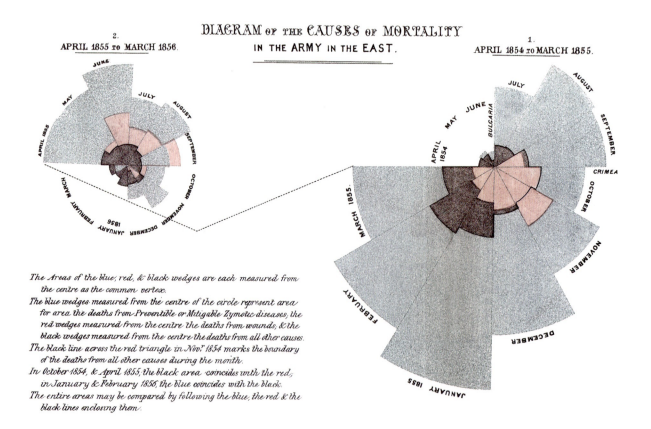

1.4.4　信息图表在现代设计中的演绎

20世纪30年代，伦敦的地铁系统变得越来越错综复杂，地图设计者发现很难把所有车站和线路都放进一张小小的图中。一位名叫亨利·贝克的失业工程制图员打破了这种尴尬的局面，他挑战了传统制图的规范，制作了一份像实验电路板一样的交通图。他设计的伦敦地铁交通图以相似的间隔来标注各个站点，而非强调各个站点总的准确位置，这样一来，伦敦市的中心区域就被突出了，整张交通图也变得更加井然有序。他使用垂直、水平呈45°角倾斜的彩色线条，根据交通图上的空间来调配车站的位置。尽管从地理概念上来讲不尽准确，但很好地解决了怎样清晰、美观地展现伦敦交错复杂的地铁线路这一难题。1933年版的《伦敦地铁交通图》（图1-9）一直在为扩张中的地铁系统提供着扩容的空间，并且影响了全球无数地铁交通图的设计。它的成功源自设计师所采用的两大设计策略。第一，这张地铁交通图更侧重于功能性，而不是地理上的准确性。乘客想要知道的是怎样从一个站点到达另一个站点，因此他只需要了解自己应该乘坐哪条线路、在何处换乘，以及经过哪些站点。这张地铁交通图通过简单的线条、颜色、符号和清晰的排版满足了乘客的这些需求。第二，由于地铁是在地下运行的，乘客不必过多了解地面上的复杂地形，这张地铁交通图去掉所有无关的细节，简化了原本复杂的信息。而我们现在的地铁交通图，也延续着这样的设计理念和模式。

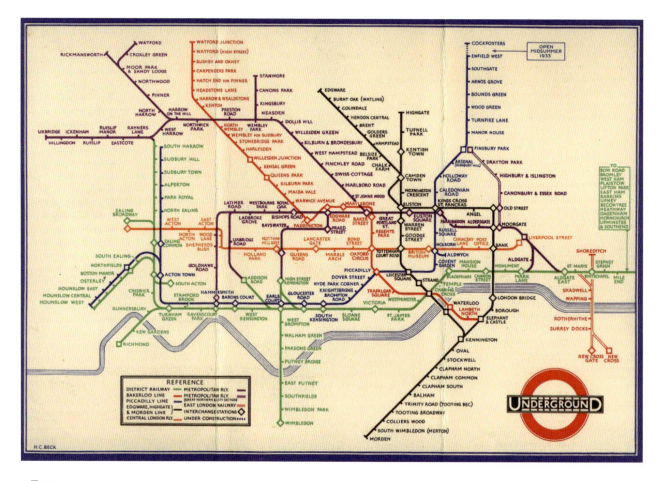

▲ 图 1-9
《伦敦地铁交通图》，1933 年
London Underground Map

▶ 图 1-10
玛丽·雷德米斯特绘制的部分图标，1925 年
Pages from Marie Reidemeister's
International Picture

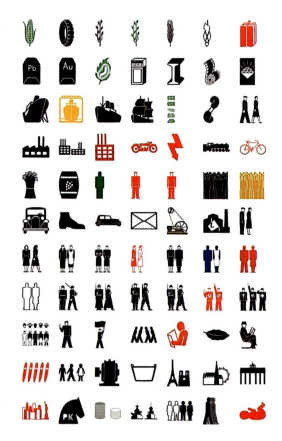

1925 年，奥地利社会学家奥图·纽拉特在经过系统化设计后发表了一套图形文字，并与插画家妻子玛丽·雷德米斯特等人创立了 ISOTYPE（International System of Typographic Picture Education）。他们希望用图形取代文字，但由于图形表现的复杂和艰巨程度，导致了图形文字教育国际系统运动的最终失败。在此过程中，玛丽·雷德米斯特绘制了包括政治、经济、教育、人口等行业在内的大约 4000 个图标（图 1-10），虽然最后失败了，但是这种理念对标志设计等领域有着十分深远的影响。

在将现代主义设计原理带到美国的众多移民设计师中，虽然威尔·伯汀的知名度不及他的同时代人，但他的设计理念对我们如何继续可视化日益复杂的信息世界仍然具有不可磨灭的影响。威尔·伯汀是信息设计领域的开拓者。他在设计领域的贡献跨越了近半个世纪，从社会科学和企业品牌设计到沉浸式大型装置和展览，贯穿他所有工作的线索是将科学和技术中的抽象概念转换为可以理解的视觉形式的能力。

威尔·伯汀于 1908 年出生于科隆，在 14 岁时辍学，在一家排版工作室当学徒，之后在菲利普·克诺尔博士的印刷店里学习平面设计和工业设计。1930 年，他开始教授设计并与妻子希尔德·蒙克一起经营自己的商业设计工作室。他迅速在德国甚至整个欧洲建立了广泛的客户群，为广告和电影行业设计了大量宣传册、海报和展览。1939 年，威尔·伯汀为纽约世博会美国馆设计联邦工程局展览，这使他得以在纽约开始设计实践，在那里，他担任 Life 杂志的插画师和设计师。威尔·伯汀喜欢将在普拉特的时间视为自己和学生共同的学习经历。"他教他们如何通过设计进行交流，而他们教他说英语。" 1943 年，威尔·伯汀在为美国空军的年轻士兵设计《A-26 的枪炮操作》时，真正认识到视觉语言对书面文字的影响。当他知道许多新兵是文盲或受教育程度有限时，意识到自己的设计内容和表现风格需要以最简单的形式提供关键的安全信息。最终，他设计的战略服务手册成功地将新兵的培训时间从 6 个月缩短为 6 个星期。

1945 年，威尔·伯汀为《财富》杂志做艺术指导并为其带来了崭新的设计理念，反映了当时的经济乐观主义和科学创新。正如罗伯特·弗里普所写"战后世界是新的，它促进了经济的快速发展，产生了火箭、导弹、原子弹、抗生素、喷气发动机、杀虫剂、

电视和第一台计算机"。通过将动态摄影与开创性的数据可视化方法相结合,威尔·伯汀熟练地运用这些新兴技术,为经验丰富的商业领袖和读者提供了战后创新的新世界。与他在军队中的任务不同,他的作品讲述了一个视觉故事,使读者甚至可以在开始阅读之前就了解文章的深度。回顾威尔·伯汀的作品,如1947年他为《财富》杂志所做的长达14页的《美国市集》排版设计(图1-11)在当时脱颖而出,成为图像化信息设计中最杰出的案例之一(图1-12)。

1949年,威尔·伯汀离开《财富》杂志社,创立了自己的设计工作室,主要客户是一家位于密歇根州卡拉马祖的制药公司。在他们合作的过程中,威尔·伯汀不仅定义了该公司品牌标识的新概念,还创作出了他作为该公司生物医学杂志(图1-13)和教育展览的艺术总监所做的最具创新性的作品。他的设计作品《细胞》(图1-14)完成于1958年,旨在帮助一些科学家将生物发展进程进行可视化设计。《细胞》三维模型的宽度为24英尺,高度为12英尺,观众可

▼ 图1-11
《美国市集》排版设计,1947年
American Bazaar Article Layout

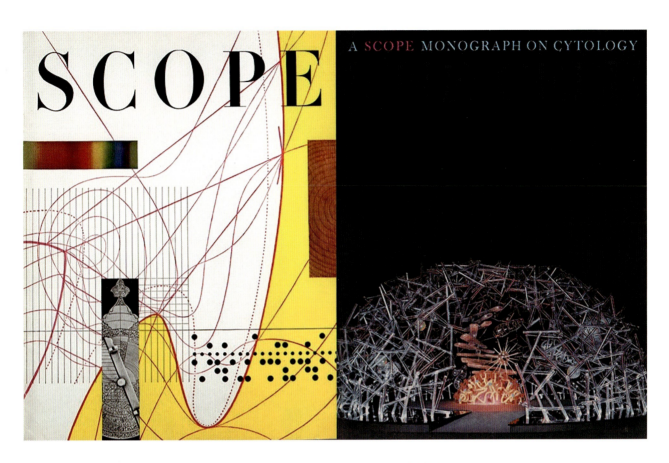

▲ 图 1-12
《财富》杂志封面插图，1947 年
Fortune Magazine Cover Illustration

◀ 图 1-13
生物医学杂志 Scope
Journal of Biomedica Science Scope

以进入其中亲身体验细胞组之间的关系。《细胞》的成功促使威尔·伯汀继续推进了类似的多个项目。

 威尔·伯汀的所有设计项目均始于广泛且深入的研究。对于厄普约翰（Upjohn）公司的展览，威尔·伯汀咨询了许多科学家、理论家、结构工程师、照明专家和模型制造商。这种将图像投影、动态光和色彩相结合的概念方法成为多媒体设计的先驱。1970—1990 年，《星期日泰晤士报》《时代》周刊等主流新闻媒体开始使用信息图表来描述新闻故事，从而使新闻信息图表更加流行。

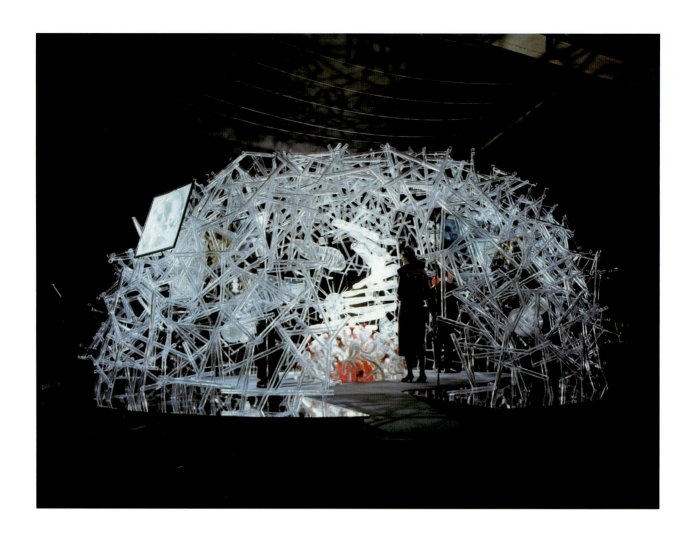

▲ 图1-14
《细胞》，1958年
The Cell

　　图录树工作室设计的海报（图1-15）内容是一条连接荷兰两座城市的高速公路。海报对比了24小时内行驶在这条高速公路两个方向上的车辆的平均速度，这些原始数据来自高速公路监控系统数年来的积累，包括通过的车辆的数量、各时段交通拥堵情况及发生过的交通事故等，他们把这些年所记录的数据变成视觉画面来展示，将多种信息汇集于一张海报。海报上所有的点、线、面都不是设计师的主观创造，而是数据的真实反映，用丹尼尔·格罗什和尤瑞斯·马尔塔的话说，"我们的作用是建立一些规则和结构，供信息栖息与流动"。

　　随着新媒体与社交媒介的发展，信息图表与可视化设计已展现出新的面貌，呈现媒介已不受限制，数据和信息已成为创建精美视觉效果的工具，信息可视化也逐渐成为一门跨界学科，其中的计算机算法生成技术让信息图表设计变得独特且无法复制。在网络时代，人们的信息接收渠道、审美观念发生了改变，但传统信息图表的传播速度有一定的局限性，例如传播途径有限，与多媒体相比缺少趣味性。纸质媒介能做到的信息图表是由文字、图形、色彩等通过逻辑梳理进行有效视觉层级编排表现组成的，即使在视觉呈

▶ 图 1-15
图录树工作室设计的海报
Poster of Catalogtree

课后问题

1. 如何选择合理的方式视觉化地呈现数据？
2. 如何增强信息图表的可读性？

现达到一定高度后，与加入音频、视频等元素的互动式信息图表相比，后者会更加吸引人，且其画面的丰富性是传统信息图表极难跨越的障碍。动态信息图表的出现拓展了信息图表的局限性，让快速传播成为可能。例如，2011年3月里氏9.0级地震导致日本福岛第一核电站损毁极为严重，大量放射性物质泄漏。这一事故引起了人们的恐慌，产生了一些臆断的结论。设计师针对核电站的泄漏过程和原理制作了动态信息图表，一步步地用图画和文字展示了核电站损坏、放射性物质泄漏的全过程。即使是对物理、化学知识不甚明了的人也能快速了解福岛第一核电站到底发生了什么，以及事故发生的原因。

互动式信息图表吸引受众参与到传播环节中来，增强了信息的可靠性和说服力。随着 HTML 和 CSS 等的发展，信息图表出现了更加丰富的形式，例如动画和可实时交互的信息图表。现代信息图表的设计受到心理学、统计学、社会学等学科理论的影响，不断完善其视觉表现能力，尤其在计算机技术不断发展的条件下，人们越来越重视海量信息和视觉元素的艺术性表达。就视觉表现而言，基于信息统计的信息图表往往呈现出多种视觉元素的融合或多维度信息分层、动态交互的效果。

第 2 章
信息图表的媒介形式

2.1 静态信息图表

- **2.1.1 信息图表的类型**
 - 时序型信息图表
 - 空间关系型信息图表
 - 推导型信息图表
 - 系统关联型信息图表
 - 叙事型信息图表
 - 综合组织型信息图表

- **2.1.2 信息图表的表现形式**
 - 柱状图
 - 线型图
 - 比率关系图
 - 环形图
 - 百分比堆叠柱图
 - 树图
 - 矩形树图
 - 极坐标图

2.2 动态信息图表

- **2.2.1 视频信息图表**
- **2.2.2 实时数据信息图表**

2.3 互动式信息图表

信息图表设计是通过对庞大的数据进行梳理，然后结合其特定的内容及视觉元素将信息简单连贯并全面地转变成可视化的具体产物，通过建立其中的对应关系进行信息阐释。信息图表将烦琐、枯燥、晦涩难懂的文本与数据有效地梳理、提炼成简洁、生动、通俗易懂的信息，担负起以最切合内容的、合理有序的表现形式呈现并传达给既定的受众和目标人群的重任。它能有效突出信息数据的重点、增添可读性与故事性改善大众的理解认知，增强视觉冲击力。作为设计师应当确保所设计的图表在内容信息的传达及呈现上，帮助人们更加迅速地找到各自所需的信息，更加便捷地把握纷繁复杂的资讯，充分理解信息内容；帮助人们降低或消除疑问，最终满足需求、完成任务、解决问题。所以，信息图表媒介形式的选择，成为一个图表是否成功的考量点。

　　信息图表的媒介形式主要有静态信息图表、动态信息图表和互动式信息图表等。信息可视化图表媒介形式的选择应遵循内容准确、简洁易读和艺术表达的基本原则。

2.1 静态信息图表

静态信息图表是最基础的表现形式。日本的佐藤可士和曾表达过这样的观点："人们在内心设计栅栏，无意识地隔绝外界信息。所以，若不彻底整理想要的信息，思考出有条有理、技巧高明的传达方式，就无法攻破接收者内心的栅栏，潜入其中。"信息传播必须注重信息组织的逻辑性和信息传达的技巧，这样才能吸引受众，并让受众接受信息。因此，本节从静态信息图表的视觉形式与分类入手，结合大量优秀的信息图表案例来探究如何运用视觉语言诠释大量的、冗杂的信息。

根据道格·纽瑟姆2004年的定义，从表现形式的角度，"信息图形"作为视觉工具应包括：图表（charts）、图解（diagrams）、图形（graphs）、表格（tables）、地图（maps）、名单（list）6类。而信息图表的分类方法有很多，从图形、文字、数据系统组织模式的角度，将信息图表的类型分为：时序型信息图表、空间关系型信息图表、推导型信息图表、系统关联型信息图表、叙事型信息图表、综合组织型信息图表等。

2.1.1 信息图表的类型

1. 时序型信息图表

时序数据是指任何随着时间而变化的数据。根据数据是否连续,时序数据可以分为离散型时间数据和连续型时间数据。时序型信息图表以时间信息为基础,描述事件在空间中的先后变化,以时间轴图为代表。例如,日本导演新海诚的电影《你的名字》的可视化图表案例很好地诠释了这一特征(图 2-1),片中讲述了两位高中学生的故事,有别于传统的单一时间轴呈现,当他们突然交换身体时,两人的生活相互交织,此信息可视化图表通过对双方角色的时间线编织,突出了时间的流动性,以简洁形态来隐喻影片中不同时空的男女互换身体后,为寻找对方踏上旅程的剧情脉络,图表中色彩的区分也使角色的联结关系一目了然。

▼ 图 2-1
电影《你的名字》可视化图表
Your Name Visualization Chart

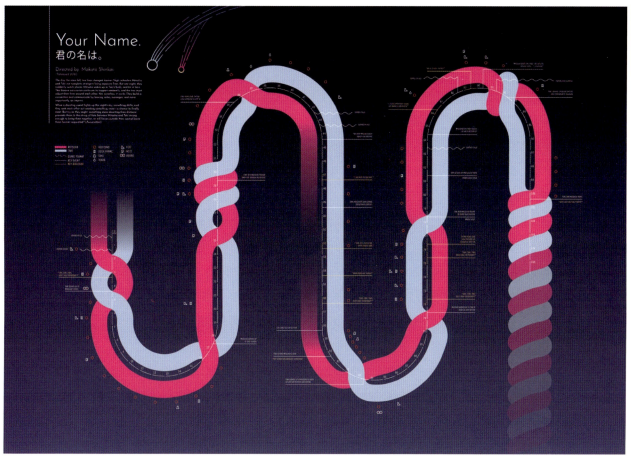

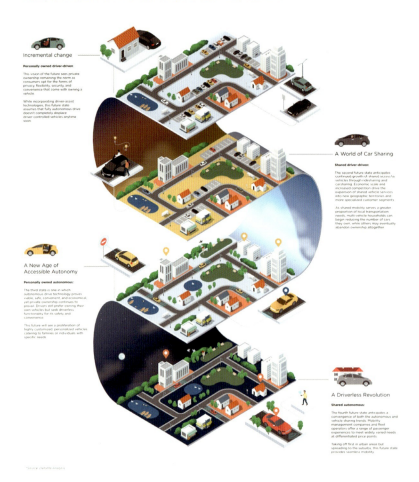

◀ 图 2-2
《未来交通工具》
Future Vehicles

2. 空间关系型信息图表

空间关系型信息图表是指将空间位置的距离、高度、面积、区域按照一定比例高度抽象化的空间组织模式图。常见的空间关系型信息图表有地图、导视图、器物结构图等。由于空间关系型信息图表具有视觉翻译的具象表现，所以常常通过图形的具象表现来展示信息的主要视觉特征。

虽然照片具有强大的具象表现，大到自然景观、城市生活，小到某个物体的构造、运动的瞬间等，这些都可以被复制下来，但是鲁道夫·阿恩海姆认为："一张好的照片，不仅要删除那些不必要的细节，而且还要做到能选取那些足以说明问题的特征，也就是说，它必须能够把那些最重要的信息及时而又清楚地传达给眼睛。"可见，若要真正达到"一张好的照片"的效果，"照片"并非最好的表达方式。伟大的哲学家柏拉图认为："如果艺术家以真实的比例来塑造雕像，雕像的上半身就会因为比下半身离观看者远一些而看上去相对变小。因此，我们在创造艺术形象时总是放弃真实的比例，只以那种给人美感的比例调整并进行塑造。"为了使信息的传达更准确、更精炼、更高效、更易于理解，空间型信息图表也常常放弃事物的原始形态，从一个非真实的维度选择性地诠释客观事物。

第 2 章　信息图表的媒介形式

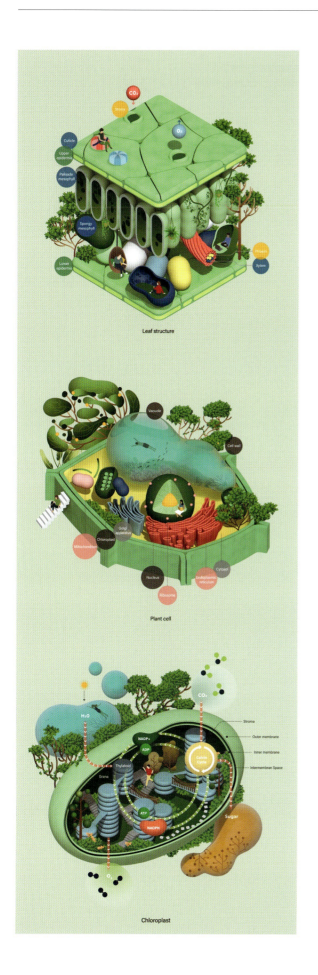

◀ 图 2-3
《光合作用》的一系列图表
Photosynthesis

《未来交通工具》（图 2-2）信息图表的汇编，结合了多个主题，涉及未来无人驾驶、自动驾驶、共享汽车等多种趋势预判。设计上摆脱了传统信息图表样式，呈现出高度引人入胜的视觉效果。此信息图表将 3D 视觉样式布局在 2D 平面上，将 4 种驾驶模式的未来状态通过不同色彩处理和维度变化来进行设计。在这种情况下，重点首先是设计的视觉部分，其次是为希望了解更多信息的受众提供的文本段落。如今许多信息图表会遵循现代图形设计的示例进行 3D 处理。添加第三维的信息图表给人一种全新的深度感，使设计看起来更加真实。对于信息图表，这意味着 3D 是一种可以更好地传达理念的设计。

《光合作用》的一系列图表（图 2-3）将生物学中最重要的主题之一光合作用的过程用更具视觉效果的形式展现出来，也可以说是一种虚构与艺术化的形式。此系列图表不仅是空间关系的简单搭建，而且是更具有插画感与装饰性的超现实的表现方式，同时也是趣味性的科普。

033

信息图表与可视化设计

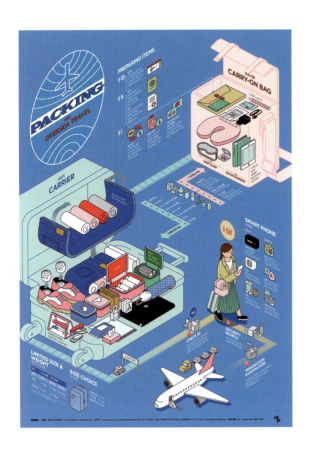

◀ 图 2-4
《1709 包装信息图表海报》
1709 Packing for Oversea Travel

3. 推导型信息图表

推导型信息图表是指将空间位置的距离、高度、面积、区域按照一定比例高度抽象化的空间组织模式图，常见的有地图、导视图、器物结构图等。

《1709 包装信息图表海报》（图 2-4）这一信息图表来自一位韩国设计师，此作品是关于海外旅行物品的整理方法。通常，流程图使用直线将关键内容相连，并在直线前端加上箭头表示流程方向，此信息图表同样通过直线与箭头的指引，让人能够系统地了解海外旅行物品整理的要领。

第 2 章　信息图表的媒介形式

信息图表《意大利医院 - 布宜诺斯艾利斯》（图 2-5）将意大利医院 - 布宜诺斯艾利斯的自动化药品存储流程进行了可视化处理，将一系列复杂的流程进行了清晰的分解与描绘，展现了布宜诺斯艾利斯医院最新的药品存储技术流程，2.5D 加扁平化的风格使人更易于识别与理解。

▼ 图 2-5
《意大利医院 - 布宜诺斯艾利斯》
Hospital in Buenos Aires, Italy

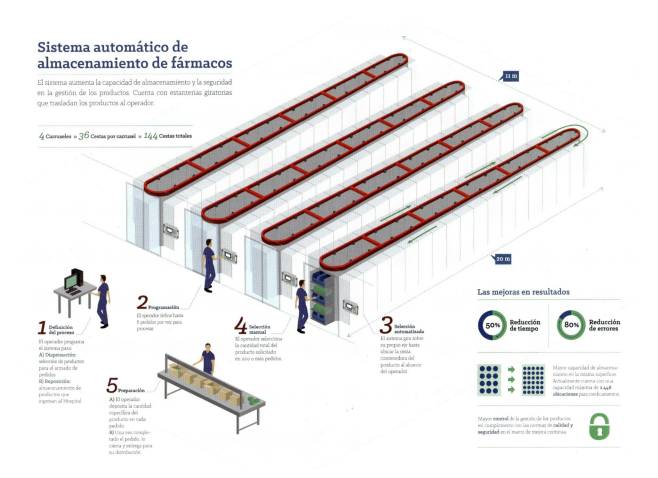

4. 系统关联型信息图表

系统关联型信息图表常用来表示两个或多个对象之间的关系，既可以描述生命物种、组织结构、家庭关系、社会网络等具有关联或层级关系的对象，也可以描述信息参数之间的平级关联之间的关系或整体与部分之间的关系。《网络效应数据：连线英国》（图2-6）这一案例以英国科技界知名人士为节点，绘制了他们之间的关联性。此信息图表虽涉及人物众多，但排布合理，色彩区分清晰。

▼ 图2-6
《网络效应数据：连线英国》
UK Tech: the Network Effect

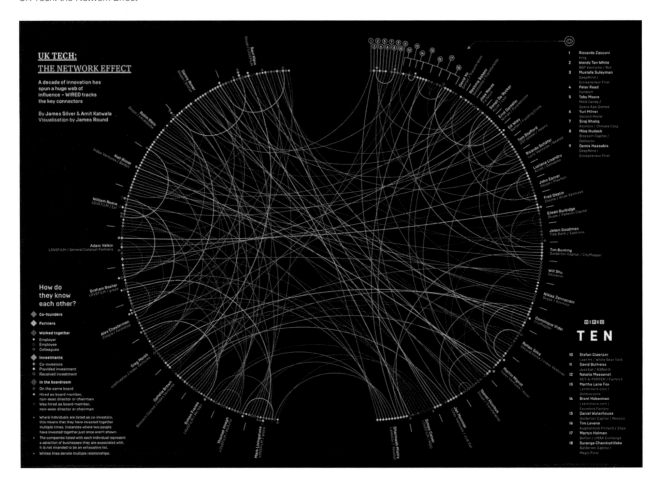

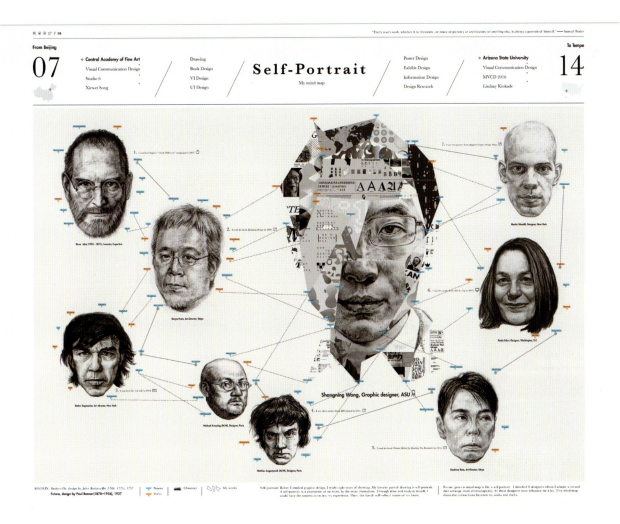

▲ 图 2-7
《肖像》
Self-portrait

　　大多数信息图表的处理是对外部数据的归纳和分类，华裔设计师王上宁将焦点凝聚在了内部，从而呈现一种新的可视化方式。他认为，自我思维信息图表的呈现就像一幅自画像，他画了自己欣赏的 7 位设计师和个人肖像（图 2-7），然后按时间顺序对他们进行排列。例如史蒂夫·乔布斯、薛·兰博等，他们的肖像由他们的工作领域与脸共同组成。通过绘图和分析，作者提取了代表每位设计师特点的关键词，如创新、能量、风格等，不同设计师之间的关键词、个人风格与其他设计师之间的关键词相互关联，映射出了他们对作者本人专业的成长和设计审美的影响，从而在图表中呈现出叙事性的框架结构，表现出作者的理念与其作品之间的关联性。

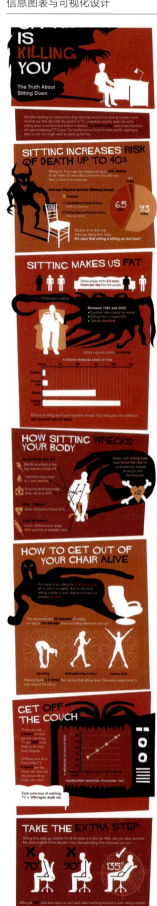

5. 叙事型信息图表

叙事型信息图表通常比较重视单一事件的平面描述而非时间进程，事件发生的过程往往被拆解成若干部分投影于同一个静止的画面分别进行介绍，着重细节的描绘。《整天坐着会害死你》（图 2-8）这一案例中将久坐的危害可视化为损害健康的恶魔，通过 8 个故事化、具有插画感的叙述方式警示大家关注健康，避免被"恶魔"侵袭。

◀ 图 2-8
《整天坐着会害死你》
Sitting is Killing You

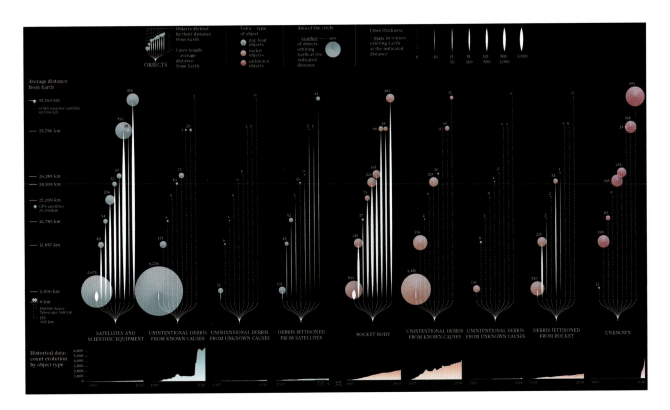

▲ 图 2-9
《太空垃圾》
Space Junk

6. 综合组织型信息图表

有时单一类型的信息图表无法完全表现对象之间的关系，此时就可以将各个图表依照大小或主次顺序将其组织在一张图表中，带给观者清晰的阅读体验。

《太空垃圾》（图 2-9）这张巨大的信息图表呈现了一个同样惊人的主题：空间。数据可视化探索了关于太空垃圾的信息。一系列图表涵盖了不同类型的太空碎片，它们与地球的平均距离，以及它们的质量（以吨为单位）。过去几十年来，太空碎片一直在增加，如果不加以控制，可能会导致更多的碰撞。"当我使用不同层次的信息进行视觉化时——就像 BBC 科学聚焦的太空碎片一样——我认为它们是一篇相当于长篇文章的视觉化。"作者 Fragapone 认为："通过对一个复杂性主题的探索，可让读者阅读到不同层次的分析内容。"

信息图表与可视化设计

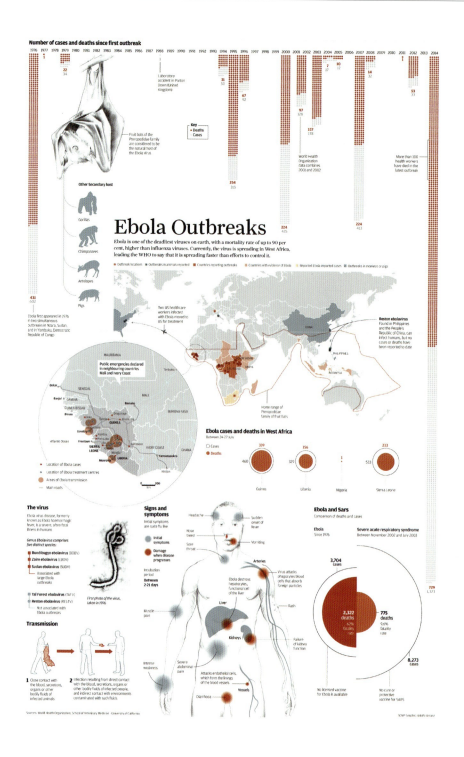

◀ 图 2-10
《埃博拉暴发》
Ebola Outbreaks

　　《埃博拉暴发》(图 2-10)图表描述了一种危险的病毒——埃博拉病毒，致死率达 90% 左右。该图表主要分为以下几个部分：时间线方面体现了感染埃博拉病毒的死亡人数；生物的物种方面说明了埃博拉病毒的携带体；地理位置方面可以看出埃博拉病毒席卷的国家和地区，以及人体的感染特征和途径。

2.1.2 信息图表的表现形式

1. 柱状图

处理离散时序数据时常使用单一柱状图来进行设计处理和表现。离散时序数据是指由时间序列排布，其数值只能用自然数或整数单位计算的数据。例如，《移民到欧洲导致的死亡》（图 2-11）这个项目将 2000—2018 年未移民欧洲的人数进行可视化分析。它使读者可以直观地看到移民导致的死亡，并附有政治背景的注释。此项目不仅提供了有关死亡人数的信息，还提供有关失踪人员的更深入的信息。并列柱状图可以表现多类别的离散时序数据，但需注意类别数最好不要多于 3 类，同时，如果并列柱子个数太多或柱子颜色过多，会对使用者读取信息产生干扰。

▼ 图 2-11
《移民到欧洲导致的死亡》
Migration to Europe Causes Many Deaths

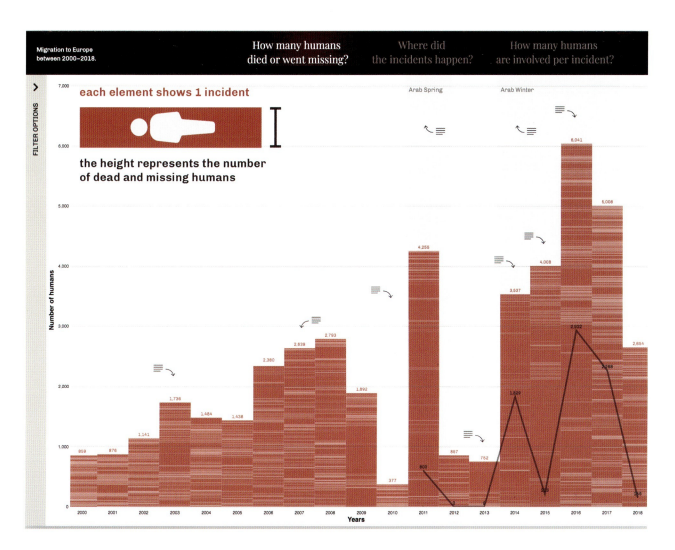

信息图表与可视化设计

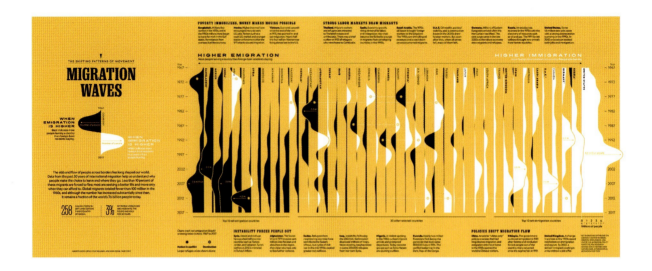

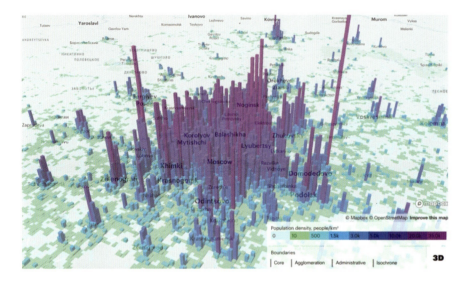

▲ 图 2-12
《凝聚时代》
Coagulation Time

◀ 图 2-13
《迁移波》
Migration Waves

《凝聚时代》（图 2-12）为 2017 年莫斯科城市论坛进行的一项调查。此处提供的地理数据、图形、图表和文字将帮助读者掌握城市群的确切含义，此图表为普通柱状图的变体，用三维的信息呈现方式展现俯瞰城市的地平线感觉。

2. 线型图

线型图适用于表示数据在一个连续时间间隔或者时间跨度上的变化。注意，时间间隔应相同。折线图有 3 种不同的表现形式，即点线图、线型图、曲线图。从点线图中可以观察数据的变化趋势和异常波动。《迁移波》（图 2-13）信息图表中数据在黄色背景上引起海浪的形状，表示世界迁移的潮起潮落。此图表将迁入与迁出用不同的颜色表示，突出了左右的对比关系，使图表能够容纳更多的信息。拟合曲线图：由给定的离散数据点建立数据关系（数学模型），求出一系列微小的直线段把这些插值点连接成曲线，只要插值点的间隔选择得当，就可以形成一条光滑的曲线。此外，该方法也可以应用于数据预测中。

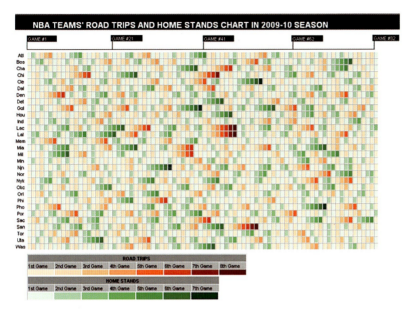

▲ 图 2-14
《手工织物过程图》
Manual Fabric Process Diagram

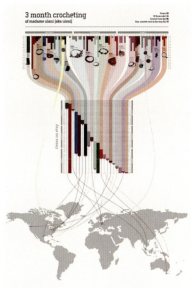

▲ 图 2-15
《NBA2009-10 赛季主客场比赛日程表》
NBA Teams Road Trips and Home Stands Chart in 2009-10 Season

3. 比率关系图

当整体数据类别比较少时，通过比率数据来反映各类别对应的数值。当扇区过多时，可以按照比例把占比排在末位的几类归为"其他"。例如，《手工织物过程图》（图 2-14）以手工物品数量、单个物品的制作时间、总耗时、制作顺序和商品销售流向作为参数，应用栅栏条、色彩、线条和地图将它们视觉化，并通过巧妙布局达到时间与空间的相互融合。《NBA2009-10 赛季主客场比赛日程表》（图 2-15）用色彩明度变化区分比赛场次，用不同色相代表主客场，通过此图表可以清晰地看出不同场次的时间。

4. 环形图

环形图的中心部位是空的，可以放置标签或者指标数值。《史特拉斯堡债务海报》（图 2-16）这一案例运用环形图形式将 2013 年史特拉斯堡每位居住者的债务情况进行可视化，渐变的色彩表示债务由轻到重，产生了独特的视觉感受。

信息图表与可视化设计

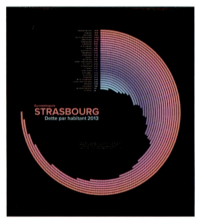

◀图 2-17
《古大西洋抄本》
The Ancient
Atlantic Codex

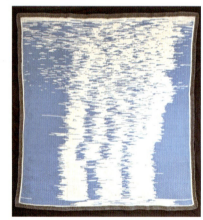

▲图 2-16
《史特拉斯堡债务海报》
Strasbourg's Debt Poster

◀图 2-18
《睡毯》
Sleeping Mat

5. 百分比堆叠柱图

百分比堆叠柱图适用于比例数据中存在多个父系列，且父系列的数据类型为时间，而需要分析父系列的各构成部分占比随时间的变化趋势的情况。每个父系列都由多个子系列构成。需要注意的是，在百分比堆叠柱图里，每个父系列的柱形高度都是一样的，顶部刻度都是 100%，柱子内部条形的高度都代表了子系列的占比。例如，在大西洋古抄本这一可视化设计案例中，作者将达·芬奇的作品《古大西洋抄本》（图 2-17）中的数学、自然科学等不同主题赋予不同的色彩，使书籍中每部分各个主题的占比一目了然。在《睡毯》（图 2-18）信息图表中，作者用毯子的形式将她的儿子从出生到 1 周岁生日的睡眠时间进行了可视化设计，钩针编织的边框围绕着双层针织物，每行白色织物线都代表孩子一天中的睡眠时间。它同样也属于百分比堆叠柱图的范畴，其中每行代表一天，每针代表 6 分钟的清醒或睡眠时间，最后编织为一块睡毯。它实质上已经超越了可视化的信息阅读价值，成为一种既具有装饰性，又见证着孩子逐渐成长的过程，具有重大意义的载体。

▶ 图 2-19
《运动中获胜的所有方式》
All the Ways of Winning in Sports

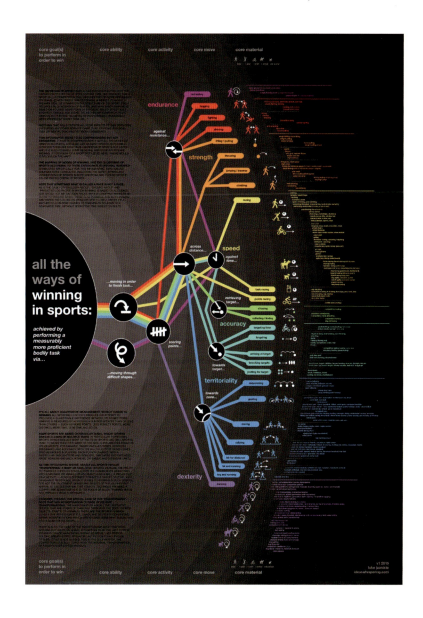

6. 树图

树图最早由 Johnson 等人在 1991 年提出。树图采用一系列的嵌套环、块来展示层次数据，静态树图能够在有限的空间内展示大量数据，可惜无法展示节点的细节内容。随着可视化技术的发展，如今为了能展示更多的节点内容，一些基于"焦点 + 上下文"技术的交互方法被开发出来。《运动中获胜的所有方式》（图 2-19）信息图表以获胜方式为基准对全世界的体育运动进行分类，全面地描绘了世界上竞技体育运动获胜的方式与方法。使用者可以沿着树状散开的任意一种颜色路径阅读，探寻某项竞技体育运动将以何种方式获胜。这幅信息图表的绘制基于长时间的一手调查，迄今为止，还没有图表以获胜方式为基准划分竞技体育运动类别，并且内容达到如此细致与全面的。

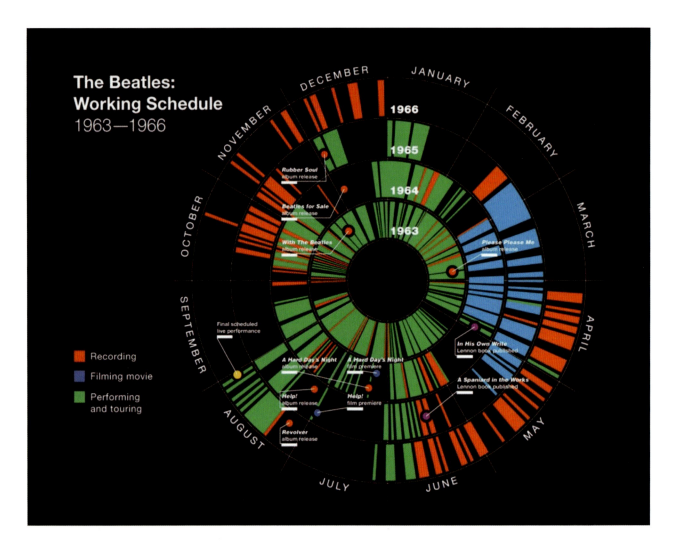

▲ 图 2-20
《甲壳虫乐队工作时间》
The Bestles: Working Schedule

7. 矩形树图

矩形树图是基于面积的可视化方法。外部矩形代表父类别，内部矩形代表子类别。矩形树图更适合展示具有树状结构的数据。电子商务、产品销售等涉及大量品类的分析，都可以用到矩形树图。需要注意的是，如果使用矩形树图来表示多个层级结构的比例数据，通常需要一些交互方式来辅助使用者查看数据，比如参数跳转或外部链接跳转等。

8. 极坐标图

极坐标与二维坐标类似，关键的两个参数是点到坐标原点的半径长度和偏移角度。《甲壳虫乐队工作时间》（图 2-20）为《甲壳虫乐队编年史》一书中的信息图表之一，该图表比较了甲壳虫乐队从 1963—1966 年的主要活动。红色、蓝色、绿色的色块分别代表乐队录制专

▶ 图 2-21
《过渡话题 2011.3.11—2015.3.11》
Transitional Topic 2011.3.11—2015.3.11

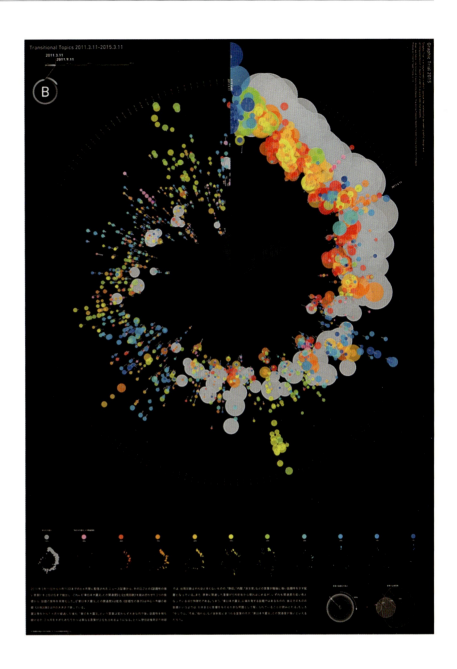

辑、拍摄电影、巡演的时间长短，表中圆的一周代表一年，被均等地分为 12 个月，年份自圆心向外层层增加。图表《过渡话题 2011.3.11—2015.3.11》（图 2-21）从 3 月 11 日（日本大地震发生）到 2015 年 3 月 11 日（四年后）在线报道的与日本大地震有关的新闻文章中提取专有名词。参数为"主题强度"（由中心到外边缘的距离表示）"词汇出现的次数"（由绘制的圆圈的大小表示）"与日本大地震的相关性"（由圆圈的颜色来表示）相关性越大，色彩越冷，位置越低。通过这种方式纪念日本大地震。

2.2 动态信息图表

2.2.1 视频信息图表

视频信息图表是一种以网络为主要传播媒介的图表，它将文字、图片、影音等结合在一起，以视频的方式传递信息，是应对静态信息图表在功能方面出现疲态的策略。视频信息图表为受众提供实时、清晰、有效、易于理解的信息表达方式。同时，它结合平面设计的专业内容，可以更好地营造视觉传达氛围，增强视觉吸引力、冲击力和感染力，从而挖掘出信息图形化后所呈现的独特美感。而整合画面、解说、音效、字幕等，提高了图表设计的生动性和信息传递的效率。

由于视频的动态呈现具有直观和引人入胜的特点，现已经被广泛应用于信息可视化设计中。文献表明，动态可被用来提高交互性和理解程度。运动的物体能够有效地吸引人们的注意力，能展现对象的渐变，如位置、大小、形状、颜色等方面的变化，从而让人能自然地感觉到对象的变化。动态可以提高用户对事物因果关系和指向性的感知，可以提升用户的兴趣，让用户享受浏览图表的过程。

▲ 图 2-22
Infoview 公司的宣传视频
Infoview's Promotional Video

　　Infoview 公司的宣传视频（图 2-22），通过扁平化、几何化的图形动画方式，表现数十年来 Infoview 通过 IT 费用管理使混乱的世界变得逐渐清晰起来的过程，他们发现了无数种提高效率和降低成本的方法。他们希望视频动画能完全揭开服务的神秘面纱，以便所有人都能了解全貌。2019 年苹果公司秋季发布会开场视频，如丝般顺滑的动画，几分钟讲述了苹果公司各个时期的产品，完美地体现了苹果公司产品高效率、极简的特征。

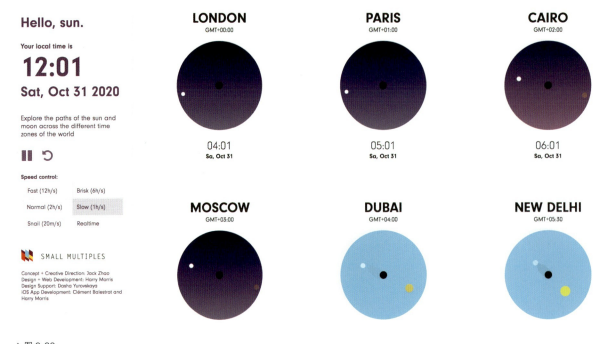

▲ 图 2-23
《你好，阳光 App》
Hello Sun App Interface

2.2.2 实时数据信息图表

　　信息时代，我们拥有大量的数据，而这一切仅仅是一个开始，这些数据明天甚至每秒钟都在数据库里堆积，这仿佛是 21 世纪的金字塔，但大多数人无法读懂它们，因为它们有着复杂的密码，让人难以捉摸。那么，我们能够从中获取什么？这就是实时数据信息图表存在的意义。

　　数据设计没有单一的、模式化的解决方法，我们需要探索具有灵活性、能够精准解释数据的手段和方法。实时数据信息图表就具有这种优势，它将每分每秒堆积的信息实时地展现在受众面前，保证了信息的即时效用。

　　《你好，阳光 App》（图 2-23）是手机的实时数据视图。主仪表板可直观显示全球许多城市的天空中太阳和月亮的运动。圆形天空地图描绘了运动，随着太阳升起和落下，颜色也会随之改变。每个城市都有一个主要的地标，只有在太阳照射下形成阴影时才能看到。该应用程序还可以让用户通过 GPS 坐标了解太阳在世界任何地方的"踪迹"。这样，他们可以知道自己租的公寓在下午是否有阳光。实时数据使得各个时间段、各个地区的人们能够实时了解与阳光相关的数据。

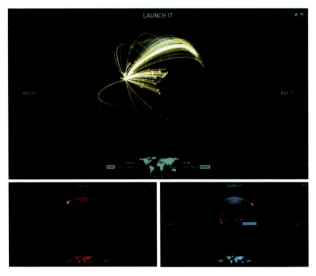

▲ 图 2-24
《风的痕迹》
Trails of Wind

◀ 图 2-25
《发射》
Launch It

　　大部分机场为防止侧风着陆，跑道建在该地区的平均风向处，所以庞大的机场位置数据可以反映一个地区总体风向信息。不同于定位一般气象风向，《风的痕迹》项目是利用机场位置数据重新定义风的模式与走向，从而使隐形的风变得可视化（图 2-24）。

　　平面设计师肖恩·米尔克在出版著作《发射》的同时，还设计了一个惊人的在线实时数据可视化图表（图 2-25）。此图表描绘了哪里可以购买他的书。此交互式数据视图为一个可旋转的世界地图，显示了书籍内容与购买的实时数据。为了使其更加有趣，用户可以自由更改地图的颜色和标记的形状。

信息图表与可视化设计

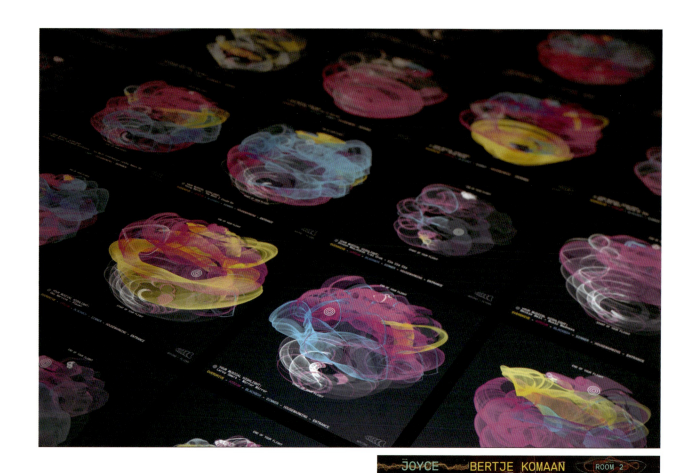

《俱乐部会员的实时数据可视化》（图2-26）为红牛公司（Red Bull）举办的一场名叫"Atnight"活动中的一个可视化项目。此活动想要探索科技发展在未来俱乐部文化中的重要作用。公司邀请时尚品牌BYBORRE在活动当晚利用俱乐部会员的个人数据，策划一个独特的实时数据可视化艺术作品。活动期间，每位会员都得到一个带有传感器的个性化手镯，此手镯可以监控佩戴会员的动态、位置、体温、个人ID以及声音分贝等信息。为了捕获和演示大量的实时数据，他们还开发了一个创新的分析平台，可以实时生成可视化。当晚，每位会员都收到一个独特的、个性化的纪念品：一个由彩色螺旋构成的图形，这个图形的颜色代表会员在每个房间花费的时间长短，线的粗细代表会员在房间的动态路线，会员移动的位置点越多，线的起伏越大。活动结束后，会员还可以在俱乐部屏幕上看到一个可视化的夜晚，以及一个基于最高"兴奋度"测量出的最受欢迎歌曲的曲目列表。此实时数

▲ 图2-26
《俱乐部会员的实时数据可视化》
Live Data Visualization of Clubbers

▲ 图 2-27
《我家乡的 0.5 平方米土地》
0.5 Square Metre Land of My Hometown

据可视化项目通过结合所有合作伙伴在数据、技术和循环编织领域的专业知识，生成了一批类似"第六感"般的瑰丽图像，让人们体验到跟踪数据也可以是积极的，也能够推动俱乐部文化的发展。

最后，实时数据信息图表不仅仅局限于线形的图形形式，例如《我家乡的 0.5 平方米土地》（图 2-27）这个项目，是一个 0.5 平方米的装置，由相连的四个部分组成，每个部分都用拟音效果来模拟家乡不同天气的声音。例如，用米粒落在纸板上的声音模拟雨水，用木头和布料的摩擦声模拟强风，用摇晃金属板的声音模拟雷声。装置连接了实时的天气数据，所以能够在第一时间最真实地呈现家乡的天气。装置的形式同样可以表现实时数据。

2.3 互动式信息图表

互动式信息图表是在图表的大框架下将各种多媒体的操作手段运用到设计制作中，一般而言，互动式图表具有以下 5 个应用特征。

1. 具有明显的时间线索

事件性新闻往往是按照时间顺序发生发展的，环环相扣。此类互动式图表首先梳理事件发生过程中的关键环节，然后在每个重要的时间点处链接已经采集并加工好的素材，包括文字报道和相关的图片、视频、音频报道，以及现场效果图、Flash 模拟动画等，受众通过点击时间按钮，便能够了解发生的事情。

2. 具有很强的地理特点

通常情况下，事件发生的地点和时间是如影相随的，但有时地点的特性比时间还强。地点贯穿事件的手法同样能使内容条理清晰。

3. 具有一定的逻辑关系

这类图表大多是关于当前某种社会问题或者热门话题的讨论、对某种社会现象的阐释等，体现信息的深度、广度及各类信息之间的逻辑性。

4. 注重视觉效果展示

在 Weltformat 卢塞恩平面设计节展览上，将瑞士 20 世纪 50—60 年代的海报进行了归类整理，通过时

▲ 图 2-28
瑞士 50—60 年代海报 AR 展览
Switzerland 50—60s Poster AR Exhibition

课后问题

1. 静态信息图表的不足之处是什么？

2. 大数据时代下的信息图表有哪些特征？

间线的方式排列，并用 AR 的设计方式呈现（图 2-28），打开 App 就能看展览，现场并没有一张实体海报。这是瑞士平面设计（国际主义设计风格）辉煌时期呈现的创新作品。这次大胆的尝试使展览突破实体的限制，将重点放在视觉效果的展现上。

5. 图表结构体现人性化设计

采用图形符号传播信息的目的就是减少受众接收信息所付出的精力，加强互动交流功能，提升受众的兴趣，进一步增强传播的效果。综合考察四大门户网站在重大事件中所用的互动式图表后发现，人性化在设计中得到了充分体现，图表结构非常遵循由繁到简、由外到内、由总到分的认知规律。具体而言，这些互动式图表大多是先采用新闻地图或三维仿真图来还原事件发生的场景、展示事物的结构。当受众对事件、事物有了清楚的了解后，再用时间线方式梳理事件发生前后的节点，分析事件发生的原因。有时，也可以依据事物本身的逻辑性来收集相关信息，为报道提供背景知识，来拓展报道的深度和广度。

第 3 章
数据可视化中信息图表的应用与呈现

3.1 信息图表的应用形式

3.2 以图整合的造型表达

- **3.1.1** 新闻类信息可视化设计
- **3.1.2** 科普教育类信息可视化设计
- **3.1.3** 广告类信息可视化设计
- **3.2.1** 数字形象化呈现
- **3.2.2** 时空维度的共存
- **3.2.3** 多元信息的组合
- **3.2.4** 设计手法的象征与隐喻

当今，信息图表设计更趋向一个综合体，是把多个学科进行整合，最终完成一个案例的过程。它将我们带入一个借助心理学、符号学、新闻学等多个学科融入平面设计的一个崭新的视觉研究领域。信息图表能够将大段文字浓缩为一个或几个画面，用不同的创作手法描绘一个事件的发展过程，让受众对事件有更深刻的了解。由于这个特性，数据可视化中的信息图表在数据分析、新闻媒体、科普教育、广告宣传及企业盘点等方面都发挥着巨大的作用。

在信息图表的造型表达上，设计师可以调度宏大的叙事空间，跨越悠久的叙事时间，连接不同叙事时空里的叙事内容。在创建图表的过程中，设计者有了更多的空间自由发挥，在时间、空间的调度下灵活安排叙事内容。

3.1 信息图表的应用形式

3.1.1 新闻类信息可视化设计

作为视觉信息传达中一种独特的表现方式，新闻类信息图表越来越被各大报纸广泛应用，成为媒体传达信息不可缺少的一部分。具体来说，新闻类信息可视化设计离不开图形或符号，它们以再现事物特征为目的，为图表提供丰富的信息，具有鲜明的图解功能。数据新闻与传统新闻的差异，在《新闻数据手册》中是这样解释的："数据新闻把传统新闻的敏感性和有说服力的叙事能力，与海量的数字信息相结合，创造了新的可能性。"使用信息图表来报道一个复杂的新闻，可以更好地呈现与解读、拓展和深化新闻数据。好的数据新闻并不是传统新闻的复述，"数据新闻的价值在于创造新闻"。利用一些视觉传达的手段能够更好地传达信息核心，首先将新闻报道主题提炼出来，再用图表创建足够的场景感，让读者有一种身临其境的感受。这种直观的方式，在突出报道主题的同时增添了新闻的互动性和趣味性，更快地吸引了读者的注意。构建场景的方式有两种，即基于时间轴的方式和基于空间地理的方式。

在《鸟类迁徙》（图 3-1）这一可视化案例中，作者以飞行路线为前提，以蓝色、橘色、绿色、粉色、玫红色为基础，设计不同类型的鸟类飞行路线。通过图表，我们可以看出鸟类迁徙的路线，还有部分海鸟是沿着北美洲和南美洲的海岸线迁徙的，从线的粗细可以看出，陆鸟迁徙的数量是最多的。图表呈现出白天和黑夜的鸟类迁徙。黑底上用明亮的色彩点缀，产生神秘的视觉效果。

为了使数据表达得更加完整，作者分别以画眉鸟、唐纳雀、白喉麻雀、玉兰莺及水鸟等为例，向我们展示了不同类型的鸟类具体分布的地区及数量的多少，以早上 7 点开始观察一小时后得出的数据为基点，并且通过褐色的深浅变化来表示鸟类数量的多少，整个视觉效果用动态的实时交互方式来呈现，我们可以点击方向键清楚了解到多种鸟类在这个地区分布的情况。作者还将鸟类的声音录入其中，点击按键即可倾听鸟类的声音，这种集声音、画面等交互方式为一体的可视化作品，使观者有身临其境的场景感。

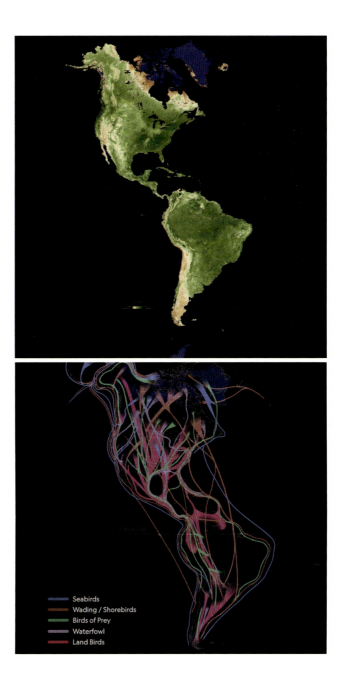

▶ 图 3-1
《鸟类迁徙》
Billions of Birds Migrate.
Where Do They Go?

《淹没在塑料的海洋里》（图 3-2）这一作品展现了全世界每分钟会有近 100 万个塑料瓶被售出的现实。在过去的 50 年里，激增的塑料对人类的生存环境造成了恶劣的影响。如果我们一直收集这些废弃的塑料瓶，将它们堆积起来，会是什么样子呢？作者基于这个疑问进行探究，创作了这个作品。作品以一个沉浸式视频开场，使用物理引擎模拟了无数塑料瓶从天上掉落、堆积的场景。视频的左上角显示着自读者打开页面开始的时间里全世界共有多少个塑料瓶被售出，这种通过将宏观数据进行微观拆解的方式，将废弃塑料瓶联系到真实生活中的每个人。你可以分别选取每小时、每天、每月、每年或十年这 5 个时间维度，模拟废弃塑料瓶聚集在一起的体积，并且用里约热内卢基督像、巴黎埃菲尔铁塔、迪拜哈利法塔作为参照物。这种构建场景的方式，使得塑料垃圾的危害一目了然。

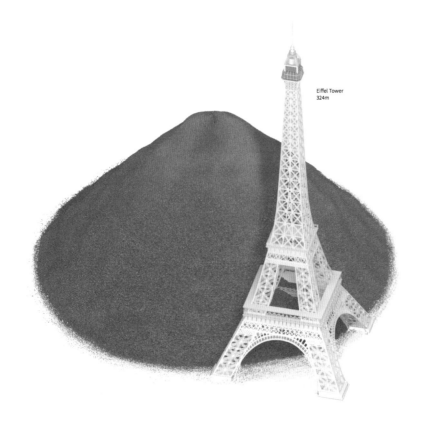

One month

40 billion bottles

In one month's time, the Eiffel Tower looks dwarfed next to the mountain of bottles that have accumulated.

◀ 图 3-2
《淹没在塑料的海洋里》
Drowning in Plastic

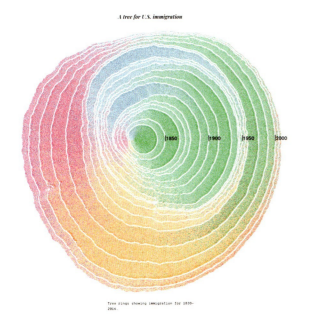

▲ 图 3-3
《美国移民情况可视化》(1)
Simulated Dendrochronology of U.S.A Immigration (1)

图形同构是图形创意中最常用的手法，将现实中相关或不相关的元素形态进行组合，以会意的方式将元素的象征意义交叉形成复合性的传达意念。这种组合不是将元素简单地相加、罗列，而是以一定的手法将元素整合为一个统一空间关系中的新元素。这种手法非常适合用在数据新闻的信息图表设计中。给单调的柱状图或者饼状图找一个合适的、与主题相关的切入点，与另外的图形重新构成新的、有意味的图表形式，带给人无限遐想。新的图表直接揭示报道的主题，形式直达内容。例如，《美国移民情况可视化》（图 3-3、图 3-4）这一图表，是 IEEE VIS（可视化领域的学术盛会）艺术展的一个作品，利用年轮的概念，展示了美国 1830—2016 年的移民情况。不同的颜色代表不同的来源地区，圆的方向代表各个来源地区相对于美国的大致距离。该作品还同时展示了美国各州的移民与原生居民年轮图，其中灰色代表原生居民。作者使用散点的分布形式进行画面设计，将各来源地

区的年轮图进行散点状分布，大小有别，错落有致，五彩缤纷的色彩给人一种数据庞大的视觉效果。树木年轮的形式不是完美的圆形或椭圆形，反映出不断变化的环境条件。移民图的算法是受人类的规则移动和不规则形状启发的。利用图形同构的方式，寓意国家如同树木一样，细胞生长缓慢，生长方式影响树干的形状。就像这些树年轮在树上留下了信息标记一样，而移民也为国家的发展做出了贡献。在移民政策的限制越来越少的情况下，美国移民"圈"会越来越大。

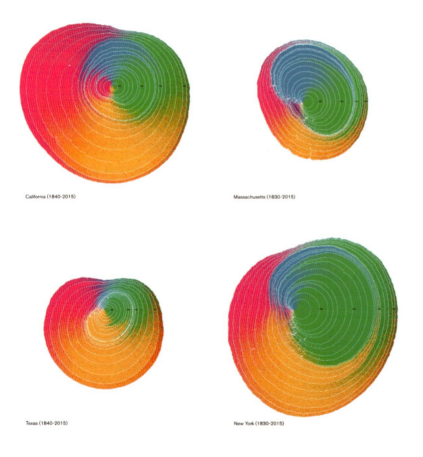

◀ 图 3-4
《美国移民情况可视化》（2）
Simulated Dendrochronology of U.S.A Immigration（2）

第 3 章　数据可视化中信息图表的应用与呈现

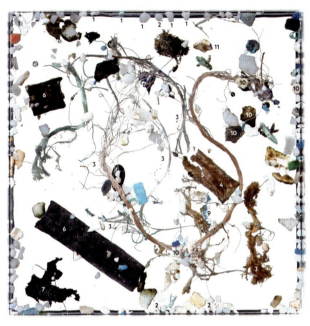

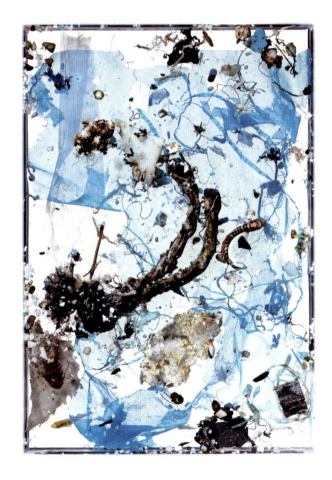

《塑料垃圾》(1)(图3-5)这一系列图表展现了塑料垃圾以每年约900万吨的速度流入海洋。阳光、风和海浪最终把海洋塑料分解成几乎看不见的碎片。这些小于5mm的微塑料会对鱼类产生严重的影响，地球环境将面临巨大的威胁。设计者用蓝色手套作为整个版面的主视觉，以幼鱼、毛鱼等和一些微塑料画面带给观众的不适感、刺激感来强调塑料垃圾给海洋带来的危害。这个蓝色手套是非常常用的塑料配件，这种强联系的媒介会让观众更深刻地认识到塑料垃圾与人类的关系非常紧密。

《塑料垃圾》(2)(图3-6)这一信息图表在形式上是一个柱状图，但与普通柱状图不同，柱形由塑料管构成，作者做了环绕形态，起点在整个画面的中间位置，并且利用环绕的特殊造型把图表和说明文字包含在内，自然合理地使之结合为一个整体画面。同时，环形柱状在色彩上做了明显区分，直观清晰地反映了数据的庞大。高饱和度的色彩吸引力强，斑斓的色彩与严肃的主题产生强烈的对比。

▲ 图 3-5
《塑料垃圾》(1)
Plastic Waste (1)

信息图表与可视化设计

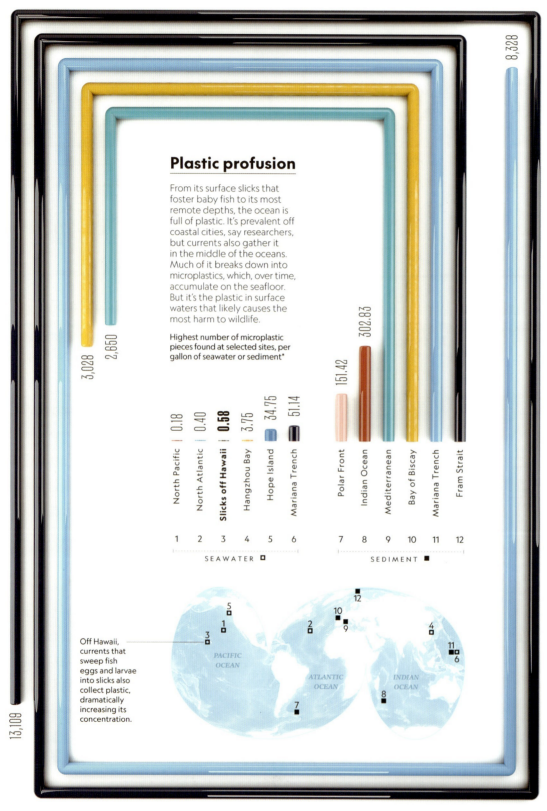

◀ 图 3-6
《塑料垃圾》（2）
Plastic Waste（2）

除此之外，一个好的新闻信息图表设计，应当从受众的角度出发，展现新闻的要素和思路，逻辑清晰，线索明确。配色系统在信息传达中的作用很大。我们不但可以通过色彩对图表信息进行强调、对比，突出重点及层次，还可以运用色彩丰富图表的视觉效果，使图表既能有效传递信息，又能增加美感及视觉冲击力，让受众在快速、有效接收信息的同时享受阅读的乐趣。在《我们扔掉的塑料怎么办？》（图3-7）这一项目中，通过资料的收集，设计者用灰蓝色与鲜艳的玫红色之间的反差形成刺激点，产生强烈的视觉冲击力。设计者通过地图状的图标类型描述了亨德森岛的具体位置，整个画面以黑色、灰色、蓝灰色为主色调，点缀以醒目的钴蓝与玫红色，加强了视觉对比。图表上运用了条形图、面积图，颜色越浅，代表的塑料垃圾数量越多。大小不同的圆圈代表河流中塑料垃圾流入海洋的数量，其中玫红色代表亚洲地区，灰色代表其他国家和地区，整个画面以环状的方式呈现，可以让观众直观地看到塑料垃圾流入海洋的走势及通道。洋流涌动的动势图让观众更直观地感受到塑料垃圾如波涛汹涌的水势充分散到世界各地，以此来传递给大家一种紧迫感，减少塑料制品的使用迫在眉睫。

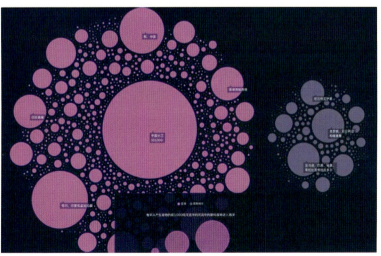

▶ 图 3-7
《我们扔掉的塑料怎么办？》
What About All the Plastic We Throw Away?

信息图表与可视化设计

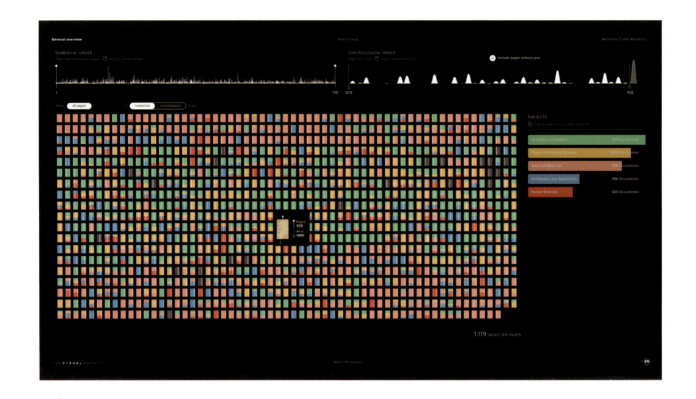

▲ 图 3-8
《大西洋古抄本》(1)
Codex Atlanticus (1)

3.1.2 科普教育类信息可视化设计

在数据量大、知识层次较高的科普教育领域，图形化的创意表达对受众来说十分有必要，信息可视化设计就成为重要的解决方案。信息可视化图表在枯燥难懂的科学理论与渴望了解科学真相的受众之间，构建起了一道通畅无阻的桥梁。信息图表的创意设计可以降低受众获取知识的成本，使知识变得更加生动有趣。

首先，优秀的科普教育类信息可视化设计应做到层次清晰。当人们有充足的时间和充沛的精力，可以通过仔细阅读文字、数据，再三推敲概念来获得所需要的信息，但是在现代社会，人们都需要更快捷地获取信息，所以信息图表的基本特征应是：不需要花费大量的时间和精力，在相对短暂的观看后，就可以理解相对多的内容。在《大西洋古抄本》（图 3-8、图 3-9）这个设计案例中，设计者通过建设交互式数据库，按照数学、自然科学等主题，将达·芬奇现存的最大的原始图纸和文字收藏《大西洋古抄本》的内容进行可视化梳理，访问者可以根据主题对数据库进行筛选查看，并有机会根据创作时间顺序重新组织抄本的页面。这无疑是一种展现古籍的创新性探索。整体设计以实时交互信息图表为主。案例中的每个矩形里面有不同的色块，代表着这张手稿上包含的不同主题。绿色代表几何代数主题，黄色代表物理和自然科学主题。点击右边条形图的绿色，首先就会显示所有涉及几何代数的页面，这是达·芬奇这本手稿中涉及内容最多的类别，其次是物理和自然科学、工具和机器、建筑和绘

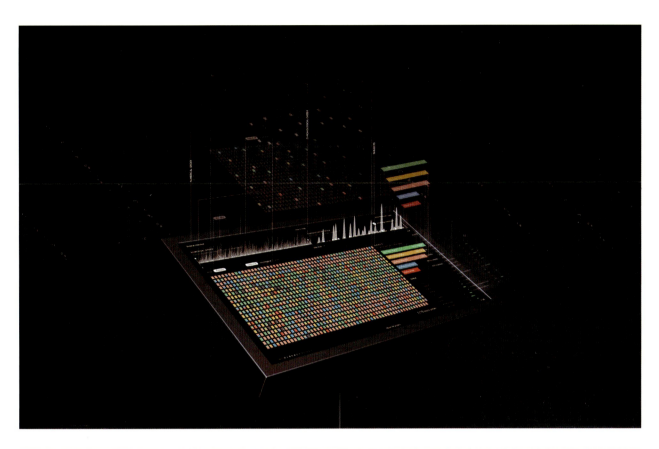

▲ 图 3-9
《大西洋古抄本》(2)
Codex Atlanticus(2)

画，最后是人文科学。点击相应的色块，就可以查看到内容。设计者在左侧信息栏罗列了达·芬奇在这张图纸上写过的话题，比如第 207 张手稿，涉及了 36 个小话题，包括了马、食谱、绘画、灵魂、童话故事、笑话等。

其次，信息图表所蕴含的数据量和信息量是巨大的，其作用就是将大量文字描述和晦涩难懂的概念，通过对信息的梳理整合，以最合适的设计形式表现出来，让信息的传递变得相对简单。因此，信息图表化繁为简的特征就是将复杂烦琐的数据、文字、概念等抽象信息转化为简洁、更具逻辑性和易被理解的视觉信息。

再次，数据可视化设计不仅是用图表来展示数据的，还是以数据为视角来看待世界、展示世界的，所以逻辑性和交互性都需要兼顾。逻辑性能将数据以更加直观清晰的方式传递给观者，主要传递的是创作者自己主观的想法。而交互性则为观者提供了探索数据、使用数据的方式。《紫禁城的历史：一个视觉解说者》（图 3-10）这一可视化作品对紫禁城的建筑、历史，以及北京故宫博

▼ 图 3-10
《紫禁城的历史：一个视觉解说者》
The History of the Forbidden City：
A Visual Explainer

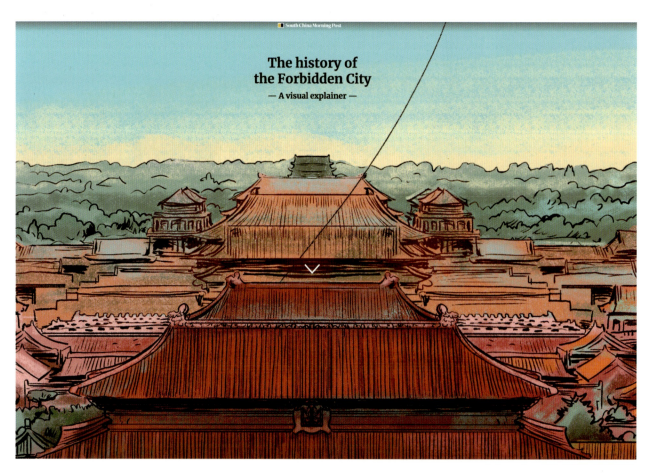

物院和台北故宫博物院的艺术收藏品进行深度研究，并通过插图描绘、地图指引、虚拟现实技术、视频故事等方式将研究内容进行可视化，使设计兼备交互性与逻辑性。

最后则是吸引受众，信息变成图形和图表后，要想持续地吸引受众，就要在图表设计的形式和内容上有所创新，在不影响正常表达数据内容的情况下，尽量将枯燥的数据设计为有个性的、有创意的信息图表，并让受众以最直观的方式理解信息。

《中国古代家谱树》（图 3-11）这个项目探讨了随着大量家谱数据逐渐开放并可供访问，人们可以使用历史记录来链接个人并追溯家族历史。我是古代皇室的后裔吗？我们来自哪里，是什么时候搬到这里的？我们真正的家乡在哪里？来自中国历代人物传记资料库（CBDB）和上海图书馆的数据激发了设计者的好奇心，带领人们探索自己在古代家族血脉中的位置。设计者选择了 3D 树来表示和叙述中国家族的族谱。3D 树的这个设计方案相比传统族谱的方式要更加直观。另外，在中国，树有一种积极向上生长的含义，一个家族的生命力可以通过树

▶ 图 3-11
《中国古代家谱树》
Chinese Ancient Genealogical Tree

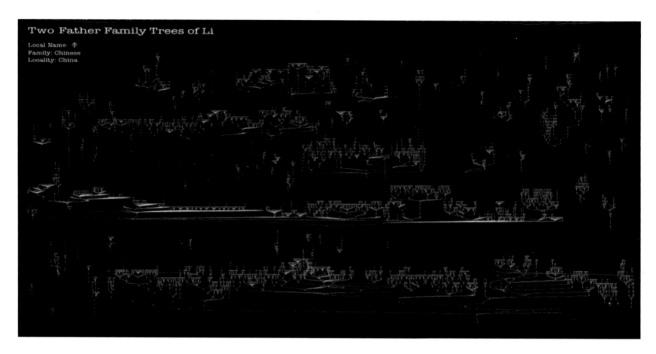

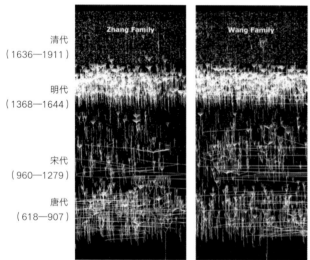

清代
（1636—1911）

明代
（1368—1644）

宋代
（960—1279）

唐代
（618—907）

非常简单明了地展现出来。设计者用不同树的种类来表现不同家族的繁荣程度，将宋代皇室的 3D 树跟明代皇室的 3D 树进行对比，可以很直观地看到宋代皇室的 3D 树像千年人参，像参天大树，但是明代皇室的 3D 树却只像一朵花。设计者将各个家族的树状图打印出来放在一起展示，是让观众可以很直观地对比出不同家族的传承时间，以及每代传承的时间长度。设计者通过简单的方法，将平面化的家族族谱设计成 3D 的树状图，这种有趣的形式可以激发观众了解更多历史文化的兴趣。对于历史学家来说，这种形象化的形式可以帮助他们更深入地研究家谱学。

▲ 图 3-11（续）
《中国古代家谱树》
Chinese Ancient Genealogical Tree

3.1.3 广告类信息可视化设计

广告类信息可视化设计可以强化广告作品的视觉美，增添广告作品的趣味性，提高广告信息传达的有效性，让受众一目了然，减少了文字广告中总要考虑的遣词造句、文句通畅、过渡自然等问题。广告类信息图表不仅能反映出广告的主旨，还能体现出丰富的数据信息。它强化了广告中图形和数据的内在关系，避免了广告信息量的单一性，满足了信息时代大众的视觉需求，创造了信息时代视觉的新景观。

《星巴克数据墙》（图3-12）是为了庆祝星巴克在意大利开了第一家旗舰店而设计的。设计者艾库瑞（Accurat）使用一个巨大的视觉信息图表装饰该店的地板、天花板和墙壁，并邀请了当地工匠使用黄铜雕刻了独特的图案，以展现星巴克的发展历程。此外，艾库瑞还设计开发了一个AR应用程序，人们可以使用它与墙壁上的图案互动，从手机软件上观看三维动画和相关内容。

《想象比赛》（图3-13）这一可视化设计项目呈现了一场大数据革命。大数据革命正在重塑世界，也在改变足球。从第一回合到最后回合，足球赛事充斥着大量的数据点，这些数据点为球员和球队的表现提供了新的见解。但是，球场上的行动只是体验的一部分。球迷的热情可以推

▲ 图 3-12
《星巴克数据墙》
Starbucks Data Wall Experience

信息图表与可视化设计

▲ 图 3-13
《想象比赛》
Reimagine the Game

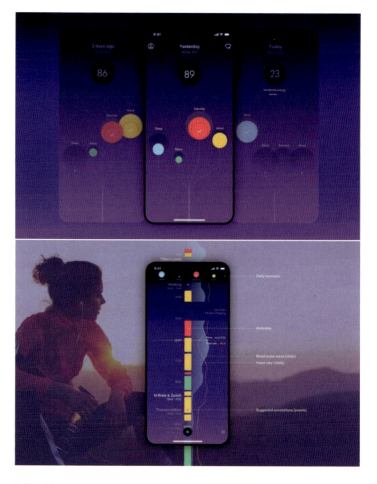

▲ 图 3-14
Biovotion Augment 应用程序
"Biovotion Augment" App

动球队前进，改变比赛的进程。球迷们可以通过这个程序模拟足球赛的可视化项目并进行个人游戏化的比赛预设，通过调整界面中的数据点来改变现实赛事中的失误，从而获得理想的比赛结果。

　　Biovotion Augment 应用程序是 Biovotion 公司的一项有关健康疗愈的商业项目（图 3-14）。该项目让人们认识到如果数据可靠且可直观地理解，就能在了解健康方面发挥重要作用。Biovotion 公司将他们的技术专长与创造力相结合，推出了 Augment。这是一种移动应用程序，可以帮助人们了解自己的身体活动，并指导他们改善健康状况。

3.2 以图整合的造型表达

3.2.1 数字形象化呈现

数据作为信息图表叙事进程中另一项重要的内容，正常情况下必须满足真实和明确两大要求：一方面数据是对信息内容的准确传达；另一方面数据在图表中的位置与大小必须清晰可读，并且指向性明确。不论公司报表还是地图标示，里面所涉及的数据都要求真实、明确，需要经过广泛的市场调研和测量勘察得出。与定量数据可视化有所不同，我们的插图除了美感更是基于大量精确数据对事实的准确描述。有研究表明，人脑对图形和图像信息的处理速度远高于对数字和文字的处理速度。视觉化带来的最大好处就是帮助人们保持记忆。比起文字，人们更容易记住图片，特别是经过一段时间之后，人们对于看过的文字内容已经印象模糊，但对于优秀的图形，仍然印象深刻，这种现象称为图片优势效应。据研究显示，当我们只阅读文字时，3 天后可能只记住约 10% 的信息。如果同样的信息和相关的图片一起展示给我们时，3 天后可以记住约 65% 的信息。可见，文字的形象化呈现可以大大加深人脑对信息的记忆。

生动鲜活、亲切有趣、通俗易懂地将数据进行形象化表达，改变了受众对数字呆板、枯燥的传统印象，显著提高了人们对信息的接受兴趣和理解速度，有效拓展了受众范围，提升了传播效果。同时，抽象数字及其逻辑关系的形象化表达，提高了信息媒介的利用效率，使信息传达的整体品质实现了飞跃。

美国韦伯州立大学的希乐·约瑟夫博士做的一项关于读者阅读时眼球运动轨迹的实验发现：读者阅读时首先会注意到图片，其次是标题，最后才是大段文字；而浏览一张图片的平均时间只有 0.71 秒。在"读图时代"的背景下，视觉优先的原则被强调到了极致。实验结果是对信息图表视觉设计应用的强力支撑。

图形包括插图、图表、地图等，这些图形并不是无意义的，而是在浓缩、提炼文字信息后产生的，是经过设计和分析的，包含了深厚的信息主题和内涵。图形替代文字形成的视觉结果，将文字信息转变为视觉符号，更好地引导受众的阅读和思考。独特的、富有创意的图形，可以赋予信息图表强烈的视觉感染力和审美趣味。

3.2.2 时空维度的共存

我国古人很早就有关于时间、空间图表的设计表现，如利用线的角度变化来记录时间的日晷、东汉科学家张衡设计制作的漏水转浑天仪、《周髀算经》里面记载的"七衡图"等。此外，还有西晋地图学家裴秀总结的"制图六体"，即分率、准望、道里、高下、方邪、迂直，主要是对面积比例、起伏高低和相对距离做的系统性总结。相比信息图表而言，单纯的语言文字在传达时间、空间等一些抽象的思维概念时会有一些天然的弱势。当然，文字通过对事件发生过程的描述可以构建庞大的叙事空间，传达一些抽象信息，但是叙事过程稍显枯燥。信息图表中的图形要素可以指代叙事进程中的时间变量和空间变量，将不可触、不可感的抽象信息变成可触、可感的视觉化语言。

在一张图表上，设计者可以调度宏大的叙事空间，跨越悠久的叙事时间，连接不同叙事时空的叙事内容。在创建图表的过程中，设计者有了更多的自由发挥空间，在时间、空间的调度下灵活安排叙事内容。信息图表设计作品叙事时间的动态表现是设计者以叙事时间为线索，通过观察时间序列发现事物之间的运动轨迹，以图解的形式再现事件的发展过程，以期从中挖掘事件之间的内在规律，以及其他的一些变量关系。信息图表设计的时间序列是以时间信息为基础，在特定的时间段内描述事件发生发展的全过程，大多以时间轴的形式表现时间的流动。时间序列分为连续时间

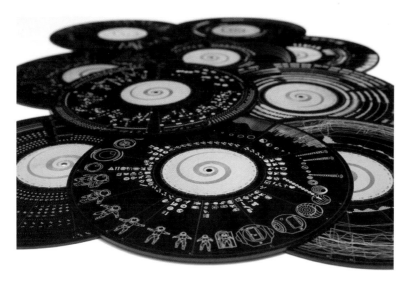
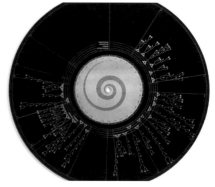

▲ 图 3-15
《解构"太空奥德赛"》
Deconstructing "Space Odyssey"

序列和离散时间序列两类。连续时间序列再现一整段连续的、不间断的时间范围内事件的发展走势；而离散时间序列不仅可以表示某个或者多个重要时间节点上事件的变化情况，也可以表示某个或者多个时间范围内的事件发展情况。相比完整、规范的连续时间序列而言，离散时间序列的叙事效果更为自由随机。总之，不论是哪种时间序列，都是以事件中的时间流动为叙事线索展开叙事的，使读者对叙事内容的开始、发展、结束有一个更全面的了解。

《解构"太空奥德赛"》（图 3-15）将大卫·鲍伊 1969 年的作品《太空奥德赛》进行视觉解构。此项目将音乐的数据可视化呈现于十幅唱片上。每幅唱片可视化歌曲的一个方面，例如其乐器、节奏、旋律、和声、歌词、结构或故事等。音乐跨越了时空维度，而这种可视化的方式可以在一张图表上窥得其全貌。

要想阐述一段历史或者将跨度很长时间的事件用信息图表的方式呈现，能达到很好的传播作用。历史时间轴是信息图表最常用的一种方式，既可以再现我们所经历的时间，也可以着重介绍某个时间段的历史事件，以线性的方式层层递进，具有很强的方向性。生物进化史、朝代变迁图册、企业发展年表等一系列的信息图表作品，都是以时间轴为主要叙事线索展开的。

信息图表设计不仅可以以线性时间轴的形式展开，还可以采用很多种叙事方式来表现时间的流动。众所周知，人们在工作日似乎都会遵循一套既定的生活习惯，如早晨七点左右起床后洗漱整理，八点左右出门，大约五点下班回家。但是每个人又有各自不同的偏好，在这样大的前提背景下保持着自己的独特性。

由 American Time Use Survey 创作的名为《生命中的一天——工作和家庭》（图 3-16）的信息图表，涵盖了 2011—2015 年各行业的具体信息。这张图表模拟了美国服务部门、销售部门、行政部门等十个部门的从业人员在"工作地点""别的地点"和"住所"这三个地方的工作情况。以动态的叙事进程来模拟一天的 24 小时，精确到每分钟，灰色圆点代表这个人不在工作的状态，当圆点变为别的颜色表示这个人开始工作。设计者截取了早、中、晚三个不同时间段的信息内容，从中我们可以了解从业人员在"住所""别的地点"和"工作地点"工作时间、休息时间的时间比例，以及各个行业在不同时段工作情况的差别。虽然时间精确到一天 24 小时的每分钟，但是设计者仍以井然有序的信息编排方法将时间这种看不见、摸不着的概念可视化，并以时间流向为叙事线索进行图表布局。

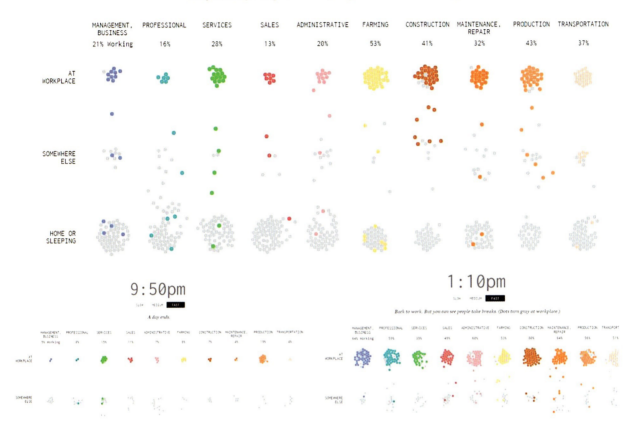

3.2.3 多元信息的组合

随着科学技术的发展和信息化时代的到来，视觉传达设计的研究领域不再局限于平面设计当中，而是逐渐形成了多学科交叉互融的发展趋势。这一发展趋势在信息图表的设计中尤为突出，可以说，信息图表设计从诞生之日起就是跨越多个学科领域的。国际信息设计学会认为，信息图表设计很难用准确的定义将它解读出来，原因在于它并不仅仅包括统计学、平面设计、社会学、编排、人类学、图形设计等，信息图表设计师还应将不同领域的技能有机地融合到一起，让复杂抽象的信息数据转变得更容易被大众所接受。在信息图表设计的发展中，逐渐综合了包括信息内容、语言的选择，策划、形式分析等要素，目的是为受众提供更方便快捷、更符合其心理需求的信息资料。

综上所述，信息图表设计更趋向一个综合体，也就是把多个学科进行整合，最终完成一个成功案例的过程。它将我们带入一个将心理学、符号学等多个学科融入平面设计的一个崭新的视觉研究领域。

▲ 图 3-16
《生命中的一天——工作和家庭》
A Day in Your Life, Work and Family

经济学家赫伯特·西蒙说:"信息越多,关注度就越少。在信息过载的情况下,有效地分配关注度会解决这个问题。"也就是说,当面临太多的信息选择时,我们反而抓不住主要信息。过多的元素会使读者产生审美疲劳,难以提取有效信息。信息图表设计作品的叙事过程是一个将信息简化并直观传达的过程,首先对不同的文本信息进行有效的提取,其次对信息的结构进行优化,以此来揭示深层次的叙事内容。它并非简单的内容要素和形式要素的排列组合,而是对已有数据进行深入的解读与挖掘,在传达文本信息的同时再现事件之间的内在连接,以轻松愉悦的视觉化阅读过程掌握隐晦、繁杂的内部逻辑。

3.2.4 设计手法的象征与隐喻

哲学家黑格尔说:"当感性形象和它所表达的意义之间已建立了习惯或约定俗成的联系,这对于单纯的符号是绝不可少的要素。图形符号一方面传达出它的特征,另一方面显出个别事物的更深广的内在含义,而不仅仅展示这些事物的外在形态。"这句话说明图形符号不仅具有表意特征,还具有一定的象征性和隐喻性。例如,心形象征爱、鲜血隐喻死亡等。

图形符号作为信息图表设计的叙事元素之一,在图表的叙事过程中充当了不可或缺的重要角色。信息图表在设计交流中有显性交流和隐性交流两种,其中显性交流是表意内容的交流,而隐性交流是叙事者和接受者双方在思想观点、价值取向、行为偏好上的深层次交流融合。这牵涉到叙事者客观传达内容和接受者主观接受内容的过程,这个过程既简单又复杂,所谓简单在于设计者在设计之初就已经对文本进行简化,艺术性地图解文本信息,对受众来说读图比读文本更加省时省力;而复杂在于受众需要在了解叙事内容的前提下多想一步,揣摩文本背后蕴含的情感态度或价值取向。

几乎每家都有各种各样的电器,我们的生活已经离不开它们,但是越来越多的电器会产生安全隐患。设计师搜集不同电器的耗电情况并设计成信息图表作品,旨在传达各类电器耗电情况的同时给人以警醒的作用。《电器正在吸食你家的电流》如图 3-17 所示,设计者首先以幽默风趣的设计方法娴熟驾驭各种图形元素,先把各类家电抽象化并有序地排列在画面左侧,然后巧妙地以吸血鬼的形象作比喻,以吸血鬼的黑色斗篷为底色并进行相应弱化,奠定了整体的风格基调,起到警示作用。在有序传达各类家电所耗电量的同时,引人遐想,强调了叙事主题。

第 3 章 数据可视化中信息图表的应用与呈现

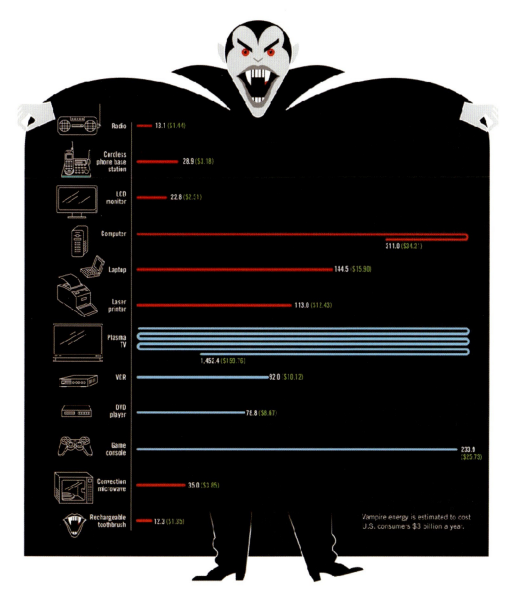

▲ 图 3-17
《电器正在吸食你家的电流》
Energy Vampire

课后问题

1. 交互式信息图表的优势是什么？
2. 如何提升受众的认知效率？

美国耶鲁大学爱德华·图弗特教授在信息图表设计著作中说："好的设计是将清晰的思想可视化。"一张优秀的信息图表，信息内容的完整传达只是第一步，不仅是信息图表的表意层级，它更为人称道的是叙事内容背后隐藏的深层次信息。它既可以是叙事内容之间的联系与制约，也可以是叙事者对叙事内容的情感倾向。

第 4 章
互动式信息图表的可能性探索

4.1 交互式信息图表的优势

4.2 互动式信息图表的应用

4.1.1 信息图表的迭代更新

4.1.2 交互动态图表的延展

4.1.3 受众认知效率的提升

我们常说的传播效果，实质上就是传播者通过传递视听信息而对受众产生的影响，使其在态度、认知或行为上发生变化。信息图表在传播过程中融入交互环节，吸引、动员受众参与传播活动，有助于增强信息的可信度和说服力，便于实现引导舆论的目的，取得预期的传播效果。

互动式信息图表借助互联网的传播渠道，不仅容量大，还加入了音频、视频及动画等元素，增强了画面的动感和生机，更利于吸引受众的注意力。在信息图形中使用动态图表，可以充分发挥"形"的延展性，从而形成人与图表之间的信息交互。由于动态图表超越了二维的平面、三维的立体领域，加入了第四维的时间性，实现了信息由静态向动态的转变，进而使受众的观感得到有效的调动。

信息图表设计的核心是交互，在交互语境下，设计师与受众之间的界限变得模糊，信息的数字化与程序化优势更为鲜明。作为视觉传达设计的新基因，随着信息图表设计跨越语言屏障、高效传达、开放交互潜力的逐步显现，将会创造信息时代视觉的新图景。

4.1 交互式信息图表的优势

4.1.1 信息图表的迭代更新

我们生活在一个多元化的社会系统里,信息的大量积聚使人们对信息的整理、加工和传播有更高的需求。信息可视化是最经济、最有效的方式,通过分析、组织信息或数据,让其通过可视化手段进行再现和传递,使其易于理解和接受。

信息图表就是一种可视化的传达方式。传统的信息图表是以平面和静止状态呈现的,随着传播方式多媒体化趋势的增强,传统信息图表逐渐暴露出一些难以逾越的障碍。

1. 传播符号较少,缺乏趣味性

以纸媒为主要载体的传统信息图表是由文字、数字、图形、色彩组合而成的,是不折不扣的静态图表。即使设计得再有创意,与多媒体的动态表达方式相比较,也难以摆脱因表现手法陈旧而显示出枯燥和平淡的劣势。

2. 增强交互功能,提升传播效果

我们常说的传播效果,实质上就是传播者通过传递视听信息而对受众产生影响,使受众在态度、认知或行为上发生变化。我国的交互式信息图表源于 2004 年 10 月,时任新华社图表编辑室副主任的朱剑敏走访了韩国联合通讯社,发现该社自 2002 年起,为了加大图表新闻参与网络传播的竞争力,充分利用视觉传播原理,引入网络动画、音视频拍摄及剪辑技术,研发了集文字、图片、图表、音频、视频、动画等于一体的网络互动式图表新闻。该类图表新闻的推出,使韩国联合通讯社图表编辑室在国内名声大振。互动式图表的精髓在于"互动""对话",帮助、引导受众通过自己的操作完成传播活动,不同的受众可以获得不同的信息。互动式图表同样有助于传播者随着事件的发展及时更新和添加内容。由于互动式图表匹配了各种多媒体信息资源,所以信息容量往往很大,但是,其阅读的操作过程却很简单,只需点击或拖拽鼠标便能获得所需信息。

4.1.2 交互动态图表的延展

信息设计是将信息转化为"形",一种可视的形,因而设计师应关注对非物质功能与信息之间关系的"形"的设计表达。在信息图形中使用动态图表,可以发挥这种"形"的延展,从而形成人与图表之间的信息交互。同时,在动态图表中,信息常常采用非线性结构进行组织,叙事方式也较传统图表更为自由,可以在图表中的不同信息之间进行跳转,让不同模块或不同层级的信息建立起有效的联系,使信息互为补充,达到拓展思维的目的。

信息图表的动态化形式多样,比如音频、视频、动画等,这些动态化形式的实现,可以依据一些现成的动态软件、非线性编辑技术等加以解决,拓宽了信息图形在认知上的潜能。

对于动态图表的信息传达而言,人与信息之间的互动体验是全方位的,包含视觉的、听觉的、心觉的多重体验与感知。在这种情况下,动态媒介与受众的关系得到了很大的改变,受众与媒介的互动从传统的被动接受转化为主动参与甚至操控,因此受众与信息之间的互动体验就变得更加自觉。这种方式更易于受众从主观凝视的角度对他所关注的信息进行个性化的、深层意义上的解读。同时,动态图表具有更生动的形象展示性,从视觉和听觉全方位刺激受众的感官,具备更强的空间叙事性和更有效的交互性,帮助受众思考、记忆、增进认知、提高沟通效率。

4.1.3　受众认知效率的提升

在信息图表设计中运用信息交互的核心在于提高受众的认知效率。信息有一个度量问题。美国数学家克劳德·申农和诺伯特·维纳指出，人们获得信息就是消除某些不确定性，使认识从无序转为有序，即人们获得的信息越多，那么其认知的有序程度也越强。信息图表设计并不只是让信息变得简化，更是表现信息之间的各种关联。信息图表设计融合了不同的学科资源，其复杂性从一开始就已被明确地提出。而这种复杂性不是随意地重复叠加，而是一种优化的整合。从信息论的角度来看，要实现信息图表传播效率的最大化，最重要的是使图形及其组织结构能够最大限度地负载设计信息，使信息图表组织结构秩序化，从而使信息传播过程更为顺畅与有效。

信息图表设计要实现传播效率的最大化，必须依据设计策略将图表分层组合，在使信息具有鲜明的指向性的同时，强化图表信息的认读秩序。交互、参与和交流的概念与观点占据了20世纪艺术与设计的核心领域，并在同等程度上影响着作品、受众和艺术家。一般来说，这些术语中包含了一个将艺术作品由封闭转变为"开放"、由静态转变为动态、由沉思性接受转变为主动参与的过程。

◀ 图 4-1
《迈动 - 马拉松信息可视化系统》
Runner - Marathon Data Visualization System

4.2 互动式信息图表的应用

马拉松是一项关于坚持和超越自我的古老运动，也是可引导人们实现生理拓展与心理极限的运动。

《迈动 - 马拉松信息可视化系统》（图 4-1）通过动态数据可视化手段，以多维视觉的形式记录与表现马拉松参赛者的体能数据，通过交互技术使观众能够分享参赛者的情感体验，带动观众投入这项充满活力的运动。

对于马拉松运动的参赛者而言，每场马拉松，都是为了遇见不一样的自己。本项目组联系了上海民间最大的跑团之一 ——沪跑团，对参赛者进行采访交流，实地调研参赛者数据样本，归纳整理出有效的数据信息。在本项目中，观众与参赛者可以进行一次近距离的"对话"。每个人对运动都有不同角度的理解和感受，参赛者以本项目为媒介，直观地向观众传递来自马拉松运动的积极感受和坚持运动的心路历程。本项目采用 Processing、Arduino 等交互技术手段，当观众进入交互空间被感应识别后，会触发匹配一名真实参赛者的影像，结合参赛者运动数据的信息可视化模型，配合其参加马拉松的视频，将运动过程的数据直观地展示给观众。项目组收集了数位参赛者的真实故事，并从中汲取他们因奔跑而产生的正能量。在展览现场打造一个科技与艺术相融合的多媒体交互影像空间，使更多观众产生共鸣，并参与到马拉松这项运动中。

▲ 图 4-2
《充满回忆的电子口袋》
Pockets full of memories

《充满回忆的电子口袋》（图 4-2）是一个以记忆为主题的交互装置。在法国蓬皮杜国家艺术文化中心展览期间，大约有 20000 名观众拿了 3300 件私人物品参与了这个作品的互动。参与者需要在装置上扫描自己的物品，并对物品进行描述。物品信息会被存储进数据库，同时这些物品信息被可视化，实时投影到博物馆墙壁。

第 4 章　互动式信息图表的可能性探索

▲ 图 4-3
《天气数据创建节日活动》
Weather Data Creates Holiday Events

　　《天气数据创建节日活动》（图 4-3）是基于弗利兰德州的天气数据创建的一个海报生成系统。海报上的成分和元素由天气数据生成，同时，海报依然保持了节日的氛围。生成器将数据转换为可视元素。现在是几点？弗利兰德州的气候温暖吗？水位是多少？所有这些信息每次都用于在图像上生成新的变化。这些使得每张海报的图像在形态上都略有不同。

▲ 图 4-4
《环球国歌》
Universal National Anthem

　　《环球国歌》(图 4-4)的设计者试图寻找一个可以宏观且不偏不倚地展现整个世界的主题，什么是一个国家独有的？什么能够最直截了当地代表一个国家？国歌恰恰能够代表一个国家、一个民族的精神或是宏伟目标，能够代表人民的意志，也是一个国家或民族历史的缩影。此作品从艺术角度出发，将近 200 个国家的国歌可视化。用黑白渐变代表歌曲音轨，并根据波长和频率调节渐变节点的色彩深浅。圆圈的颜色代表歌词中出现高频率的词语。黄色代表我们、你们；紫色代表民族、国土；红色代表国家；蓝色代表自由；粉色代表人民；绿色代表其他的一些词汇，例如：爱、上帝、前进等。圆圈大小代表时长，最小约小于 1 分钟，最大约为 5 分钟。

第 4 章　互动式信息图表的可能性探索

▲ 图 4-5
《索拉里斯》
Solaris

课后问题

1. 什么是视频信息图表？它在当今时代的意义是什么？
2. 设计时序性信息图表的关键点和步骤是什么？

　　Save Lab 的交互式装置《索拉里斯》(图 4-5) 演示了磁体对磁性物质和荧光液体磁场的影响。该装置可通过人的脑电波改变磁性物质与荧光液体的形状。观众戴上神经接口头套，该头套可以计算出大脑的活动并将信息进行传递。该项目组邀请了不同年龄的社会群体和专业领域的人进行测试。测试结果表明，人的大脑活动和情绪影响着球体中液体的动态特征。磁性物质的形态随着人的情绪与大脑活动的强烈程度变形、震动，继而将人的心理状态形象化。该装置利用磁性物质的形态复制了用户的心理状态，使之成为参与者的延伸。

第 5 章
信息图表与可视化设计课堂实录

- 广招徕者 —— 中国传统招幌的发展与设计思考
- 企鹅编年史 —— 出版业的革命与未来
- 苹果与微软 —— 界面设计的发展历程
- 看得见的音乐 —— 音乐专辑封套设计
- MBTI —— 16型人格
- 桌游大爆炸 —— 探讨桌游的魅力
- INFO LAB —— 信息购物中心
- 造梦所 —— 梦的研究
- 慢潮计划 —— 潮鸣街道慢行交通系统规划

我们必须用一个合乎逻辑的、易于理解的方式来呈现数据。但是，并非所有数据可视化作品的效果都尽如人意。如何将数据信息有效组织，使其既具有视觉吸引力又易于受众理解？我们通过以下9个信息图表与可视化设计的课堂教学案例进行分解与呈现。这些信息可视化设计作品均为中国美术学院视觉传达设计系的学生作品，通过4周的课程细致地记录了一个信息可视化作品从初期调研展开到主题选定，再到设计完成的整个过程。作品主题覆盖了社会生活的方方面面，既具有信息的准确度，又具有设计美感，在呈现上，除在文中选取部分图示外，均辅以可扫码观看的视频动态，阅读本章可以了解知识点在具体主题设定中的应用，有助于对整体逻辑框架进行梳理和回顾。

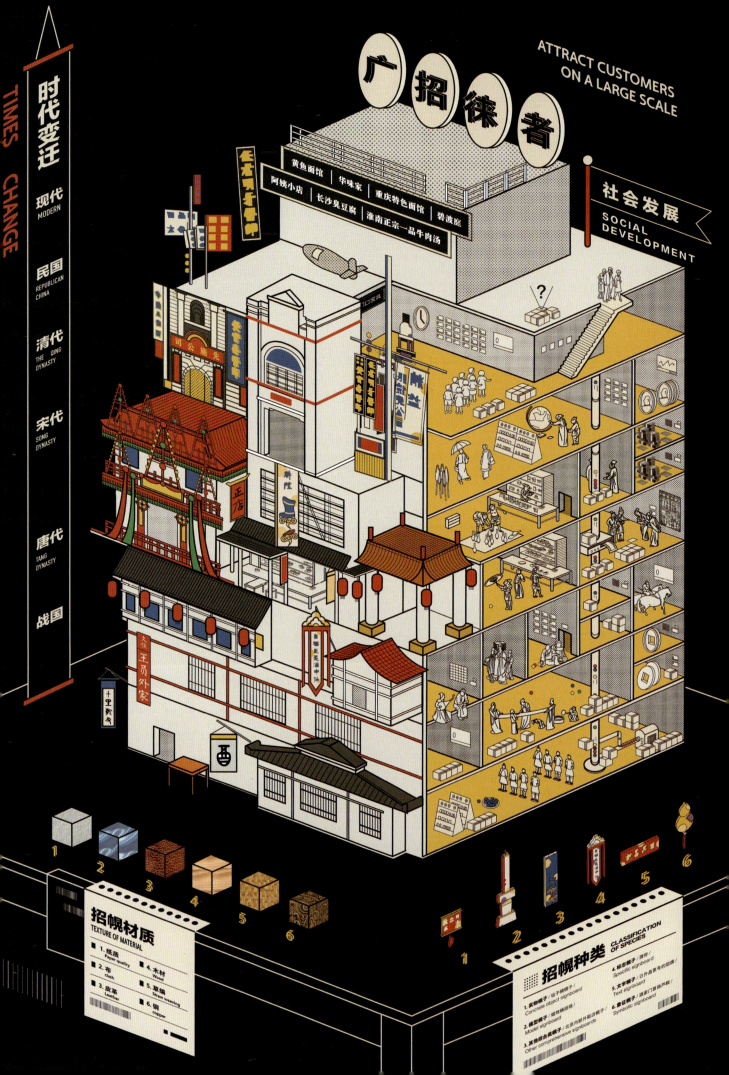

广招徕者——
中国传统招幌的发展与设计思考
Thoughts on the Development and Design of Chinese Traditional Signage

马远宁，张婧

【《广招徕者——中国传统招幌的发展与设计思考》动画】

对于时序数据，其时间跨度较长，我们很难用一张静态图表直观地表达出数据中的信息，同时，静态图表也没有办法直观地显现出时间的关联。动态图表用时间轴作为刻度，动态地展示时间序列数据，使数据看起来更加直观与美观。

主题选定

招牌是一种视觉图形与文字结合的看板，可以让人快速理解该场所提供的服务和商品，是商业中不可或缺的基本组成设施。招牌文化起源于招幌文化，因不同的商业社会而产生了改变，社会历史背景、时代审美、商业环境的差异，形成了各具时代特色的招幌与招牌文化。随着时代的发展，审美提高，美化市容市貌成为当务之急，政府统一整改招牌成为各大城市争相采取的行动。招牌统一没有得到商家的理解，饱受社会诟病，统一后的招牌失去了地域特色，有的只是"千城一面"的景观，制造了一场堪称"灾难性的城市美学泥石流"。反观日本和我国的香港地区，城市招牌依然保持丰富的色彩和独特的设计语言，成为城市的特色之一。街道、城郊的招牌也能给人良好的视觉体验，散发着品牌独特的魅力。招牌的本质是企业为招揽顾客而使用的形象性标识，如今的招牌"统一"后失去了个性，与古代商家对于招幌的认知和重视程度相差甚远，而日本招牌成为城市名片的原因，正是因为他们将传统的看板文化很好地保留和传承了下来。

意义和价值

① 梳理中国"招幌文化"，在经济快速发展的当下，重视和保护"招幌文化"的传承。

② 从"招幌文化"中提取视觉语言，为当下"招牌"的发展提出设计思路。

③ 对比日本的"看板文化"，为中国招牌的形式提供借鉴意义。

研究现状及其研究成果

首先，在时间维度、空间维度和招幌特征等客观研究成果上有了比较清晰的脉络。时间维度：战国时期（招幌）—隋唐（国家统一，商品经济发展）—宋代

时间轴梳理
TIMELINE ANALYSIS

时间轴 TIMELINE：
战国—隋唐—宋代—民国—今天

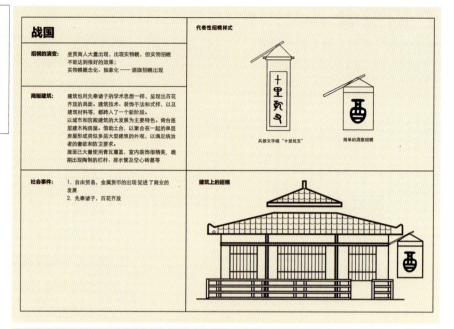

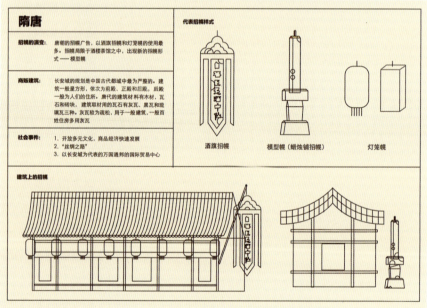

▲ 图 5-1
时间轴梳理（1）
Timeline Analysis（1）

（店铺规模变大，招幌形式增加，广告意识增强）—元明清（商品经济进入繁荣期，广告环境更加成熟）—民国（名称变更为招牌）—今天（招牌统一，千城一面）（图5-1、图5-2）。我国最早对招幌的记载可追溯到春秋战国时期的《韩非子》，初以实物幌为主，随着商业的发展及物质消费品类的增多，有些商品很难将实物展示出来，这促进了招幌造型与样式的丰富与发展。宋代，随着商业

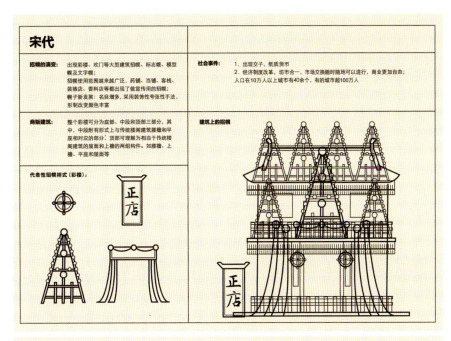

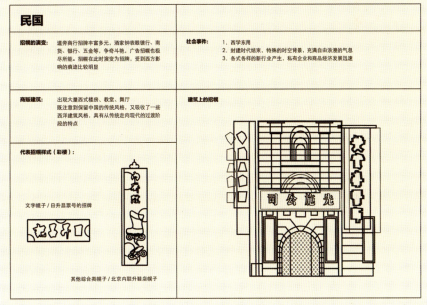

▲ 图 5-2
时间轴梳理（2）
Timeline Analysis（2）

经济进一步发展，店铺规模变大，人们的广告意识增强，招幌的形式种类更加丰富；招牌初现于民国时期，其形式以图像与文字平面组合最为常见，应用新型材料，呈现较为丰富的视觉语义。在商业环境与商业模式的激励下，现代招牌拓展了时间与空间的新维度，大大丰富了现代商业传播的广度与深度。

时间轴梳理

战国时期招幌的演变：坐贾商人大量出现，出现实物招幌，但实物招幌不能达到很好的效果。实物招幌概念化、抽象化——酒旗招幌出现。商贩建筑如同先秦诸子的学术思想一样呈现出百花齐放的局面。建筑技术、装饰手法和式样，以及建筑材料等，都跨入了一个新阶段。以城市和宫殿建筑的大发展为主要特色，倚台逐层建木构房屋、借助土台以聚合在一起的单层房屋形成类似多层大型建筑的外观，以满足统治者的奢欲和防卫要求。

隋唐招幌的演变：唐代的招幌以酒旗招幌和灯笼幌的使用最多，招幌局限于酒楼茶馆之中。出现新的招幌形式——灯笼广告；商贩建筑：长安城的规划是中国古代都城中最为严整的。建筑一般呈方形，依次为前殿、正殿和后殿，后殿一般为人们的住所。唐代的建筑材料有木材、瓦石和砖块。瓦石有灰瓦、黑瓦和琉璃瓦3种。灰瓦较为疏松，用于一般建筑。

宋代招幌的演变：出现彩楼、欢门等大型建筑招幌、标志幌、模型幌及文字幌。招幌使用范围越来越广泛。药铺、当铺、客栈、装裱店、香料店等都出现了做宣传用的招幌。

招幌新发展：名目增多，采用装饰性、夸张性手法，形制改变，色彩丰富。

商贩建筑：整个彩楼可分为底部、中部和顶部3部分。其中，中部附有形式上与传统楼阁建筑腰檐和平座相对应的部分，顶部可理解为相当于传统楼阁建筑的屋面和上檐的两组构件，如腰檐上檐、平座和屋面等。

民国招幌的演变：道旁商行招牌丰富多元，如酒铺、钟表店、眼镜行、五金店等。广告招幌受到西方影响的痕迹比较明显，招幌在此时演变为招牌。

商贩建筑：出现大量西式楼房、教堂、舞厅。这些建筑既保留了中国的传统风格，又吸收了一些西洋建筑风格，具有从传统走向现代的过渡阶段的特点。

招幌主要分成6个种类：实物幌、模型幌、象征幌、标志幌、文字招幌、其他综合类招幌（图5-3）。战国时期与秦代的主要招幌类型为实物幌与酒旗招幌；隋唐时期出现悬挂招幌与灯笼幌，并且实物招幌逐渐新颖化；宋代出现彩楼、欢门、标志幌、模型幌、文字幌，手法夸张、色彩丰富。

第 5 章　信息图表与可视化设计课堂实录

实物幌

模型幌 / 蜡烛铺招幌

象征幌 / 酒家门首葫芦幌

标志幌 / 酒帘

文字招幌 / 日升昌票号的招牌

其他综合类招幌 / 北京内联升鞋店幌子

▲ 图 5-3
招幌的分类
Category

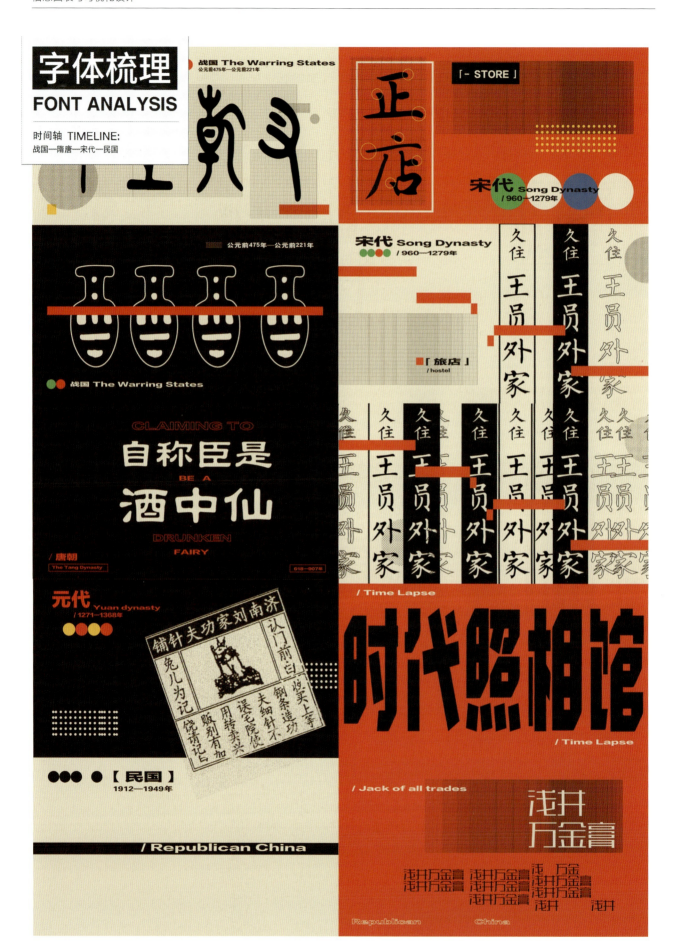

◀图 5-4
字体分析
Font Analysis

招幌文字演变：汉字经过了数千年的演化，其演化过程是：金文 → 大小篆 → 隶书 → 楷书 → 行书 → 美术字（周）（秦）（汉）（魏晋）→ 草书（民国）（图5-4）。

大小篆：到了西周后期，汉字发展演变为大篆。小篆除了把大篆的形体简化，线条化和规范化也达到了相当完善的程度。

隶书：到了汉代，隶书发展到了成熟阶段，汉字的易读性和书写速度都大大提高。隶书把小篆弯曲的线条改为平直的笔画，字体进一步简化，书写变得简便，但同时使古汉字的象形程度大为降低，形体扁方而规整。

草书：隶书之后又演变为章草（因它大多用于奏章而得名）。章草又进一步发展成为今天的草书。到了唐代，又有了抒发情怀，寄情于笔端而表现的狂草。

楷书：随后柔和了隶书和草书，而自成一体的楷书（又称真书），在唐代开始盛行，一直使用到现在。它的字形方正，笔画工整，横平竖直，便于书写。我们今天所用的印刷体就是由楷书演变而来的。

宋体：印刷术发明后，刻字用的雕刻刀对汉字的形体发生了深刻的影响，产生了一种横细竖粗、醒目易读的印刷字体，被后世称为宋体。

在中国文字中，各个历史时期所形成的不同字体都有各自鲜明的艺术特征。如篆书古朴典雅；隶书静中有动，富有装饰性；草书风驰电掣、结构紧凑；楷书工整秀丽；行书易识好写，实用性强，且风格多样，个性各异。汉字的演变过程是从象形图画到线条符号与适应软笔书写的笔画，以及便于雕刻的印刷字体。

风格对比分析

日本看板文化：日本是受中国影响最大的一个国家，日本的看板则由中国的招幌发展而来。由于历史原因，中国的招幌文化没有很好地保留下来，而在日本看板文化却很好地传承了下来。19世纪日本的看板，形状和旗帘幌、模型幌、标志幌类似，质朴的造型使人亲近。在日本现代的都市中，各式各样的商业招牌琳琅满目。这些商店的招牌很好地将看板文化传承了下来。有的类似于我国传统的模型幌，形象生动。我国传统的牌匾、旗幌、布幌、实物幌等都可以在日本当代的看板文化中寻得踪迹。

动态设计主逻辑

时间推动（商业发展引起的变化）古代招幌发展为现代招牌，历史文化的改变导致设计的变化。

信息图表与可视化设计

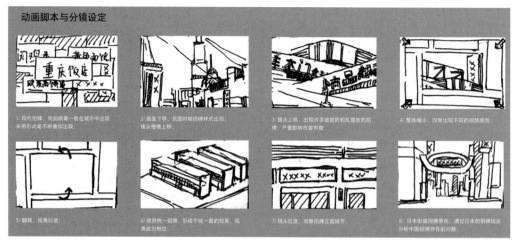

◀ 图 5-5
想法与草图
Ideas and Sketches

◀ 图 5-6
人物设定
Character Design

◀ 图 5-7
动画脚本与分镜设定
Animation Script and Split Draft

动画分镜设计

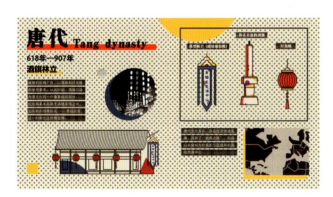 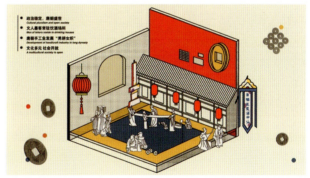

动态设计

副逻辑：①种类差别，不同商业活动下产生不同类型的招幌；②地域差别，中国传统招牌（老街）/现代招牌与日本招牌对比。选取热门话题：墓地风招牌，并由此绘制了分镜的想法与草图（图5-5至图5-9）。信息图表中的人物设定从不同年代的名画中提取（图5-10）。

▲ 图 5-8
动画分镜设计
Animation Storybord Design

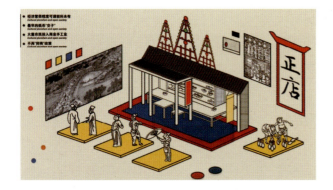
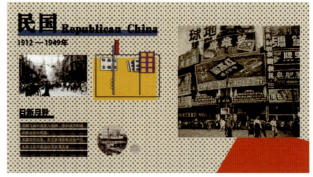

▲ 图 5-9
动画分镜设计
Animation Storybord Design

▶ 图 5-10
草图与人物设定
Sketch and Character Setting

制作过程：
想法与草图

人物设定 / Character setting

▲ 图 5-11
创意与动画主题确定
Frescoes in Lascaux Caves, France

创意与动画主题确定

　　视觉风格上运用了网点与几何形装饰（图 5-11）。信息图表以一栋商业楼作为形象载体（图 5-12），从下往上以时间为轴表现不同时代的招幌，将这些时代的招幌跨越时空，同构于一栋大楼中，名为"超时空商贩集市"（图 5-13）。动态叙事以时间轴为载体，清晰地描绘了"招幌文化"的发展与现状。

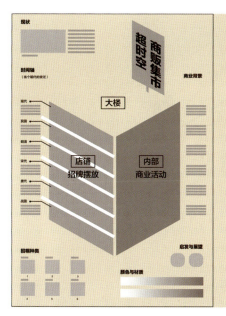
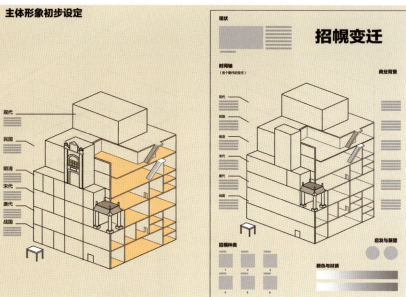

▲ 图5-12
主体形象初步设定
Main Image Preliminary Setting

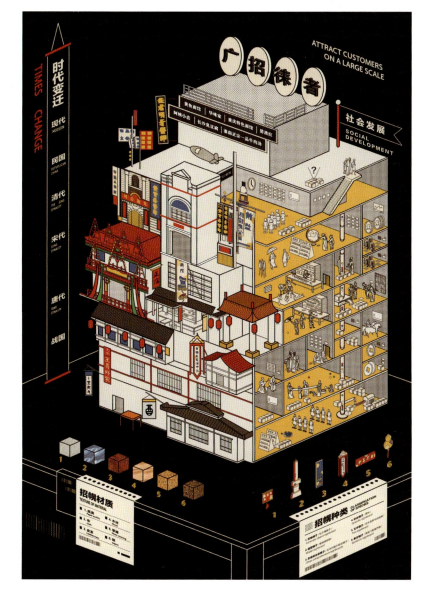

◀ 图5-13
信息图表设计"超时空商贩集市"
Infographic Design "Super Time and Space Vendor Market"

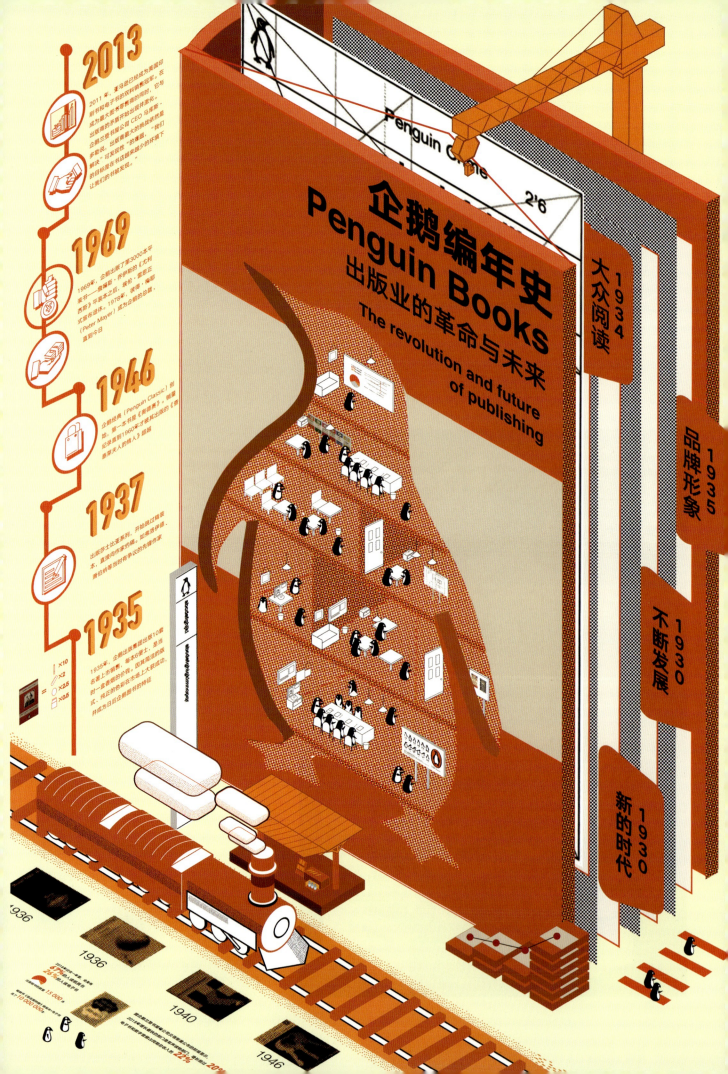

企鹅编年史——
出版业的革命与未来
Penguin Books: The Revolution and future of publishing

李昊旭，陈名壮

【《企鹅编年史——出版业的革命与未来》动画】

主题选定

近年来，随着互联网及电子设备的快速发展，传统的纸质书籍似乎逐渐淡出了我们的视野，在新时代下，我们应该怎样看待传统纸质书籍？书籍在现在产生了怎样的发展变化？是我们对传统纸媒的未来思考。

纵观近代历史上书籍的发展，必然绕不开出版社的出现与发展，而其中企鹅图书更是在出版行业中扮演了十分重要的角色，通过对这样的一个出版社的历史进行研究，由小见大，从多个角度来研究与探索书籍的过去、现在与未来。书籍的根本目的在于阅读，寻找在新时代的背景下传统书籍的出路，重构被碎片化的阅读，将是未来书籍设计及出版行业的必经之路。"我们会加强在大众市场和零售环节的投入，我们的目标是在书店越来越少的环境下让我们的书被发现。出版业最大的挑战是解决可发现性这个难题。我们希望读者未来仍爱阅读。"这是企鹅兰登书屋公司 CEO 马库斯·多勒提出的未来愿景，也反映了出版业所面临的必须做出改变的现状。《企鹅编年史》这一项目的竖版、横版信息图表（图 5-14、图 5-15）在背景的基础上进行设计。

意义和价值

以企鹅图书这一企业为缩影，调研书籍设计的历史和出版业未来的发展方向。通过图形和数据通俗易懂地向大众呈现企鹅图书及出版业的发展，由企鹅图书的发展历史启发当今出版业的发展可能性（图 5-16）。

相关理论

企鹅图书的发展历程是出版业的重要风向标，其很多理论的创新应用都在业界产生了深远影响，分析研究其理论，可以了解到书籍发展的趋势与走向，为我们的设计及未来可能的探索提供启发。

封面品牌概念

企鹅图书是第一个把封面当作一个品牌来操作的企业，也是第一个为套书封面设计制定规范的公司。回顾企鹅经典系列丛书的封面，几乎可以把它当成一部充满时代感的艺术史。如 20 世纪 50 年代是版画行业蓬勃发展的时期，你可以在企鹅丛书的封面上找到英国著名版画家约翰·格里菲斯的大量作品。随着大众审美的转变，抽象画、波普拼贴、写实摄影先后出现在了那些丛书的封面上。一个经典案例是乔治·奥威尔的《1984》。冷战时期，企鹅图书为它设计的封面是一只巨大的眼睛。

信息图表与可视化设计

设计方案
DESIGN SCHEME

元素、图表、动画
ELEMENT CHART ANIMATION

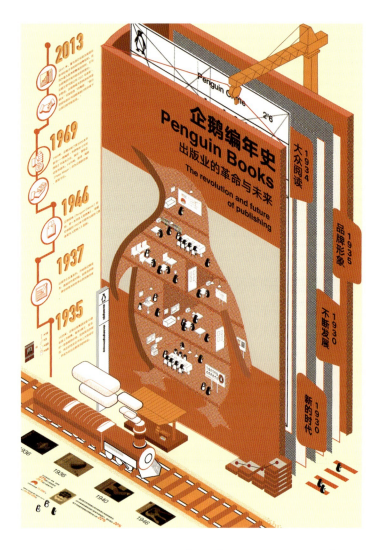

◀ 图 5-14
竖版信息图表设计
Vertical Infographic Design

▼ 图 5-15
横版信息图表设计
Horizontal Infographic Design

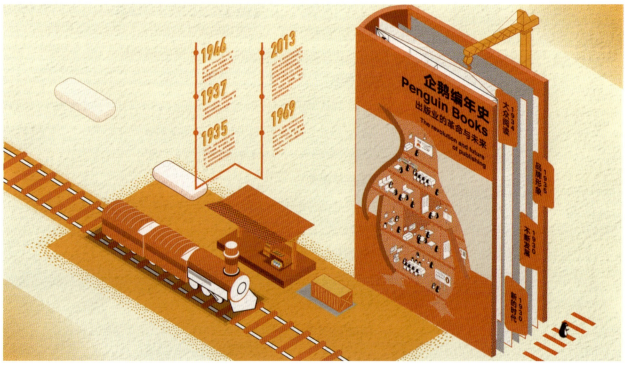

时代的封面（Penguin Books）

时间轴梳理
TIMELINE ANALYSIS

时间轴 TIMELINE：
企鹅编年史1934—2013年

→ 20世纪30年代

→ 20世纪40—50年代

→ 20世纪60年代

→ 20世纪70—80年代

→ 20世纪90年代

→ 21世纪初

→ 至今

▲ 图 5-16
时代的封面时间轴梳理
Penguin Books Timeline Combing

颜色编码系统：企鹅图书出版的系列图书具有独特的颜色编码系统，丰富的封面和书脊颜色令人赏心悦目，但它们并不是随机的组合，每一种颜色都对应不同的书籍类型，橘色是长篇小说，绿色是犯罪类小说，深蓝色是自传，粉色是游记和探险，红色是戏剧。这样的设计可以方便书籍的分类陈列或收藏。

设计师用各种各样的创意打破图书原有的排版布局，运用插画、字体和照片的组合，为企鹅图书创造出许多优秀的封面，许多艺术家以这些封面为灵感进行了艺术创作。比如，有位艺术家以 Marber 分割法的模板为昆汀·塔伦蒂诺的电影设计了一系列封面。艺术家 Harland Miller 以企鹅图书的封面为原型，创作了许多大型的绘画作品。对他而言，企鹅图书是一个深刻的童年记忆，看到封面，就回忆起父母曾翻阅过的书，也想起了当时咖啡的香气和他们留在书籍空白处的批注。

企鹅图书将排版系统化是其出版历史上的一次重要变革，现在你所看到的企鹅图书其实是设计师 Jan Tschichold 修改过后的版本。Allen Lane 邀请了德国著名的图书设计师 Jan Tschichold 为书籍封面及正文排版进行一系列规范且系统化的设计，希望读者在阅读过程中可以轻松把握图书的重点内容，而不是盲目阅读。他留下了一份长达 4 页的"企鹅排版须知"，这份"须知"对于正文的字号大小、字间距、标点符号及数据等排版细节都有着明确的规定。企鹅图书官网上至今还保留着这份"须知"，由此可见，企鹅图书当时的创新之举，为后来的书籍设计产生了怎样的深远影响。

如何阐述

以企鹅图书的发展历史、品牌 LOGO 和封面设计等为研究主体，对应到不同时期的社会环境、设计潮流，依据时间（1934—2013 年中的关键节点"大众阅读、品牌形象、不断发展、新的时期"）的主逻辑思路，辅以市场和设计两条线的副逻辑思路。整体逻辑思路体现为：①企鹅图书创立—如何成功—市场分析（最初如何打开市场）—②设计分析（设计上有何不同）—发展壮大—设计分析（设计上有何发展）—③社会分析（对应怎样的社会环境）—当今转变—启发（传统出版业未来的发展方向）（图 5-17）。在此基础上推进分析与设计进程，绘制了设计思路的草图（图 5-18），并进行动态呈现（图 5-19 至图 5-21）。由此反映书籍的发展历史，展现更多可能性。

提纲

主题：企鹅图书（Penguin Books）编年史——出版业的革命与未来

思路：调研企鹅图书这一品牌的发展历程，通过其品牌的发展启发传统出版业的未来

主体：企鹅图书的发展历史、品牌LOGO和封面

客体：不同时期对应的社会环境、设计潮流

主逻辑：时间（1934—2013年中的关键节点"大众阅读、品牌形象、不断发展、新的时期"）

副逻辑：设计和市场两条线

目的：借由企鹅图书调研书籍设计的历史和传统出版业未来的发展方向

作用：1.通过图形和数据向大众呈现企业图书及传统出版业的发展
2.通过企鹅图书的历史发展启发当今传统出版业的发展

逻辑思路

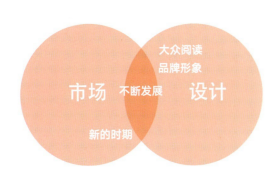

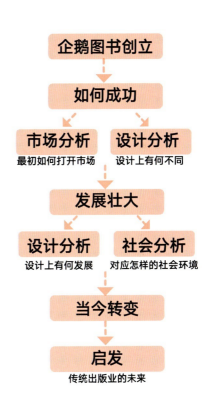

▲ 图 5-17
企鹅图书逻辑梳理
Penguin Books Development Combing

信息图表与可视化设计

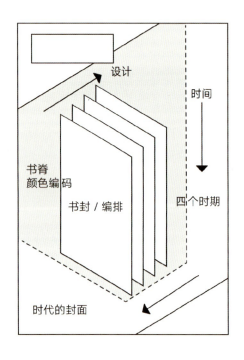

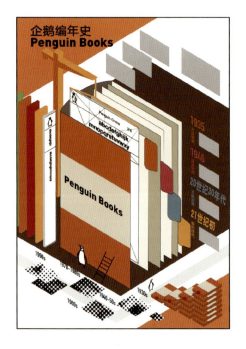

▲ 图 5-18
设计思路的草图
Design Ideas and Sketches

动画分镜设计

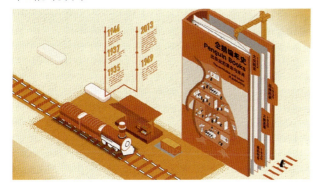

▲ 图 5-19
动画分镜设计（1）
Animation Storybord Design（1）

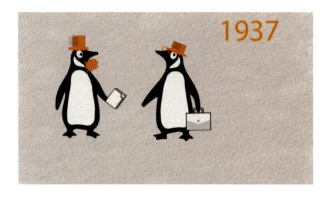

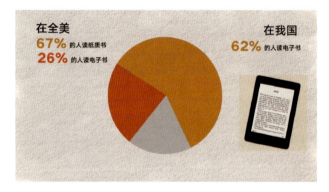

▲ 图 5-20
动画分镜设计（2）
Animation Storybord Design（2）

需提高和改进的地方：对未来的可能性方面探求较少，更多的是对历史的梳理分析；缺少一定的平行对比，更多的是对自然人文的影响因素进行分析；对同时期的出版物缺少参考，缺乏一定的普遍性。后期应该有针对性地进一步深入研究，同时要对未来可能性进行更多的尝试。

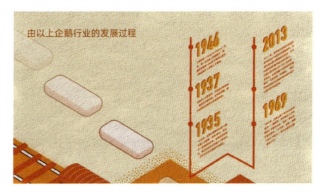

▲ 图 5-21
动画分镜设计（3）
Animation Storybord Design（3）

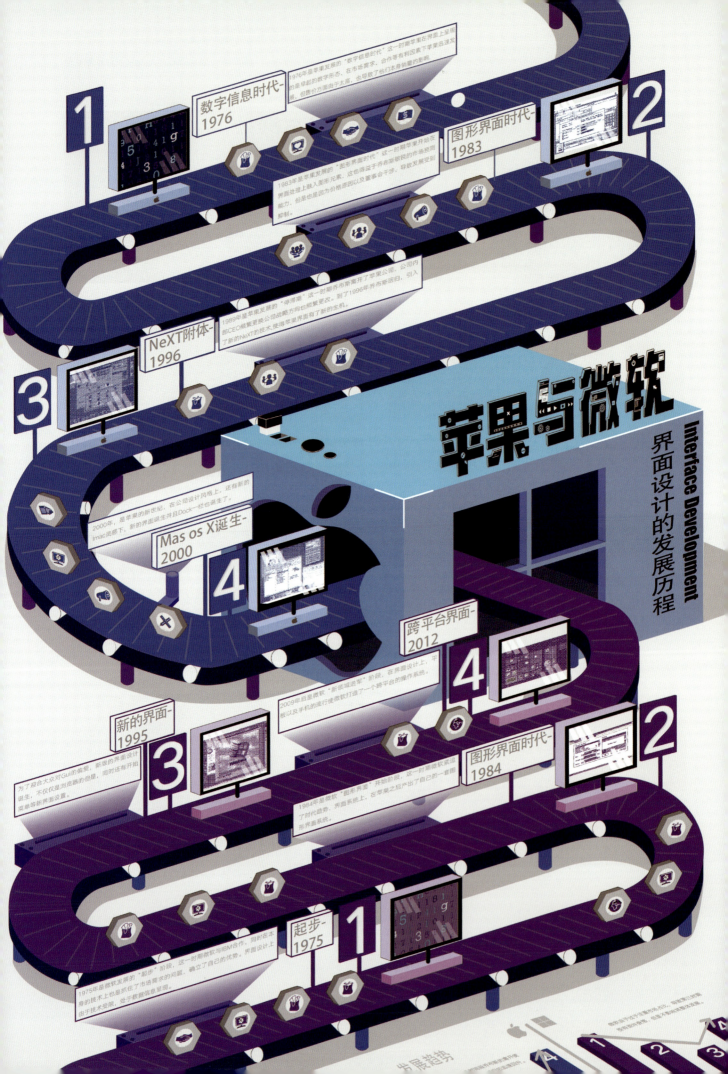

【《"苹果"与"微软"——界面设计的发展历程》动画】

苹果与微软——
界面设计的发展历程
The development of interface design of "Apple" and "Microsoft"

王俊杰，萧映华

主题选定

过去，人类在第一、二产业发展蓬勃，而随着互联网时代的到来，"创新改变命运，科技改变命运"。技术的力量正不断地推动人类创造，互联网正以改变一切的力量，在全球范围掀起一场影响人类所有层面的深刻变革。创新时尚视野、科技时尚视野在不断刷新人们的观念，让人们不禁思考未来的设计将如何呈现，采用什么技术实现。苹果和微软是美国的两家著名的高科技公司，当苹果出现时，大家说："斯蒂夫·乔布斯让这个世界变得更加美好。"表达现代人对苹果的认同；当微软出现时，人们说："比尔·盖茨创造了财富的神话，证明了科技创新致富。"一直以来，他们都影响着彼此，竞争也成就了彼此，无不呈现出互联网时代的巨大发展与变化。借由对这两家公司的深入探索，能更好地了解科技时尚视野的全貌从而展望未来。

意义和价值

① 本项目以全球知名的互联网公司为主题，深入了解互联网时代从最初到今日的设计发展历史。

② 用愉快的视觉效果去传达相对乏味的互联网设计历史，符合当代人的阅读需求。

③ 通过苹果和微软界面设计发展历程的对比，为未来科技时尚视野提供借鉴意义。

研究现状及其研究成果

苹果公司紧跟设计潮流，创造了多个全新的操作界面，给用户带来很好的审美体验。而微软公司在2009年就预测了未来手机、平板、笔记本电脑的流行趋势，意图打造一个跨平台的操作系统，至今仍然在持续蓄力。两家公司为什么都发展顺利，总结如下：跟紧时代潮流，重视用户需求。

设计方案
DESIGN SCHEME
元素、图表、动画
ELEMENT CHART ANIMATION

分镜头草图
MOTION VIDEO DESIGN

◀ 图 5-23
信息图表草图
Infographic Draft

◀ 图 5-22
动画分镜草图（1）
Animation Split Draft（1）

相关理论

①注重产品的用户体验。②与时代接轨，时刻了解设计趋势变化。③产品质量决定用户留存。④产品营销必不可少。

如何阐述：主逻辑是以时间为线，同时比较两家公司的界面设计发展历史，通过创始人的故事线和界面设计差异，了解其设计历史渊源与联系。副逻辑是通过界面设计发展速度，了解影响发展的积极因素或消极因素。在此逻辑基础上绘制了动画分镜草图（图 5-22）与信息图表草图（图 5-23）。传输带上一台台计算机，根据时间轴相继阐述设计变化，更好地了解和比对苹果与微软时间轴界面设计的差异（图 5-24）。拟人化的"小苹果"和"小微软"通过真实地追赶打斗，去呈现它们的联系与发展，同时梳理出影响设计发展的积极因素和消极因素。

信息图表与可视化设计

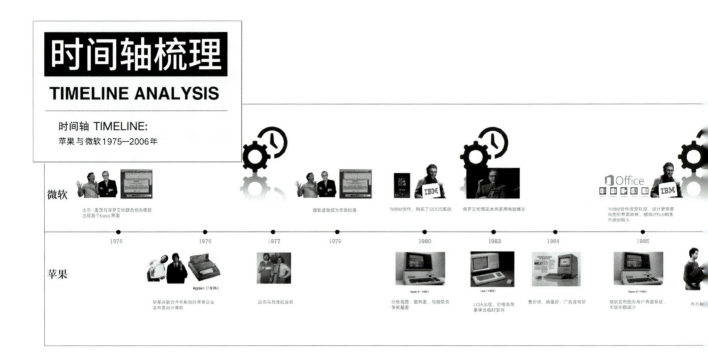

▲ 图 5-24
苹果与微软时间轴对比梳理
Compare the Timeline of Apple and Microsoft

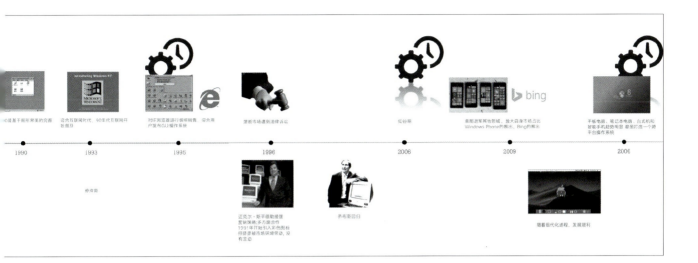

动态呈现先以开篇讲述苹果和微软定义的差异，苹果更倾向于硬件，而微软更倾向于软件。用拟人的形式以双方打斗来显现相爱相杀的关系。以时间为轴线，分为 3 个时期：早期、中期和至今。分别单独讲述每个时期的设计进程、影响因素、创始人经历与公司的关系等。两边同时启动上下对比可得出：整体上两家公司的联系、影响、界面设计历程发展。整体的数据呈现两个小人打斗的形式。尽管在早期微软的发展压制了苹果，但中期被苹果通过反击反超。至今，两家公司仍然是竞争关系。双方有不同方向的发展。未来究竟谁胜谁负，以一个开放式的结尾，留给读者自己去联想（图 5-25 至图 5-28）。

动态设计

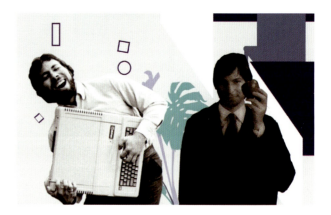

▲ 图 5-25
动画分镜设计（1）
Animation Storybord Design（1）

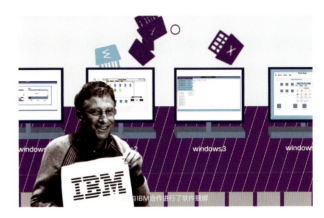
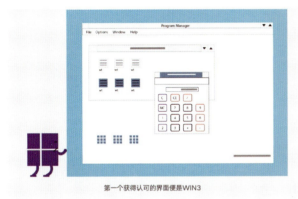
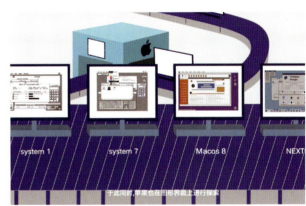

▲ 图 5-26
动画分镜设计（2）
Animation Storybord Design（2）

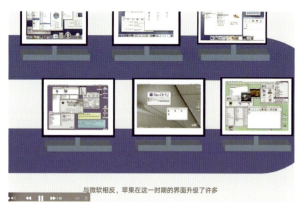

到了1995年后，微软转而进入了低谷期

与微软相反，苹果在这一时期的界面升级了许多

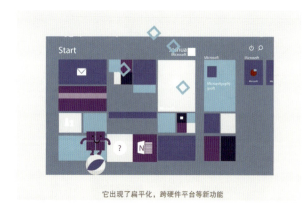

它出现了扁平化，跨硬件平台等新功能

早期的微软发展较快，而苹果则进入停滞期

▲ 图 5-27
动画分镜设计（3）
Animation storybord design（3）

也在界面设计的审美体验上做改进

但是指不定某一天微软会击败苹果

让我们期待它们的激烈碰撞吧

▲ 图 5-28
动画分镜设计（4）
Animation storybord design（4）

▶ 图 5-29
信息图表设计
Infographic Design

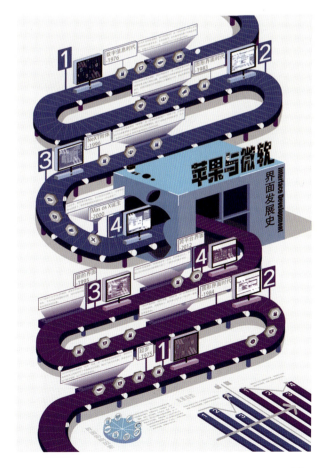

阶段成果形式

　　信息图表设计（图 5-29）和信息可视化动态视频设计，将知名的互联网公司苹果和微软的界面设计发展历程进行对比，深入了解互联网时代从最初到今日的设计发展历史。从引入创始人的传奇故事，将历史上所有的界面用传输带的形式一一呈现，用拟人化的"小苹果"和"小微软"与界面趣味性的互动，展现色彩、图形、内容、风格等方面的变化。以愉悦的视觉形式阐述相对乏味的发展历程，从成功因素、失败教训和发展速度等方面进行总结，为未来科技时尚视野提供借鉴意义。

看得见的音乐

50年代
60年代
70年代
80年代
90年代
21世纪

POP-CULTURE

看得见的音乐——

音乐专辑封套设计
Visible music: Music cover design

吉峪，梁琬莹，毕心怡

主题选定

　　本项目是对音乐专辑封套设计的动态可视化研究。唱片封套是介绍和推销唱片的广告包装形式，是沟通唱片与音乐爱好者的桥梁，也是传播音乐文化不可缺少的推广手段，对丰富人类精神生活起着不可忽视的作用。同时，声音艺术与视觉美学密不可分，在唱片工业时代，一张精致的音乐专辑绝不仅仅是音乐本身，音乐专辑封套也可以成为一件单独存在的艺术品。

　　精美的音乐专辑封套设计与详细的内页信息是构成一张高质量专辑的重要元素，直接决定了专辑完成度的高低与其被收藏的价值。虽然随着数字化音乐的发展，人们几乎忽略了音乐专辑封套的魅力，但那些经典的音乐专辑封套依旧会让人记忆犹新。音乐专辑封套设计如今已经成为现代视觉传达设计中的一个独立的门类，同书籍装帧设计一样，都是通过图形与文字相结合的形式来表达特定的内容。与书籍装帧不同的是，音乐专辑封套不仅承载着视觉的审美，还要准确传递音乐的内涵，具备鲜明的独特性，以强烈的视觉效果吸引每位唱片购买者。

信息图表与可视化设计

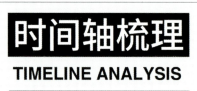

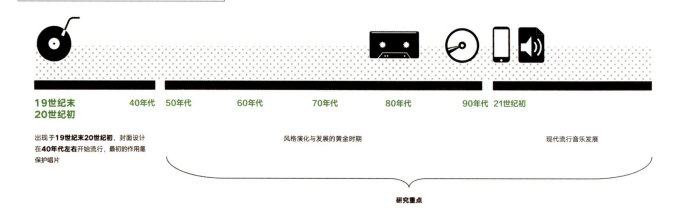

时间轴梳理（图 5-30）

 20 世纪 50 年代的美国，社会背景为第二次世界大战后的短暂繁荣，社会心理暂时安定满足，追求时髦和形式自由。60 年代是摇滚乐在语言风格上迅速裂变、丰富起来的时代，更是摇滚精神最为激进的时代。这个时期，摇滚乐开始承载社会意识，对现实做出强烈的反应，甚至前卫的艺术思潮也与摇滚乐相互影响。唱片内容以迷幻摇滚、民谣摇滚、蓝调和迷幻蓝调为主。

 20 世纪 70 年代前后标榜"反叛传统，与理性抗争"的后现代主义思潮愈演愈烈，波及所有艺术领域。这一时期是唱片封面发展的黄金时期，风格多种多样且不受限制，单一的乐队群像风格渐渐消失，并继续受波普艺术影响，画面往往有很多隐喻。80 年代，人们彷徨、对未来充满了担忧和恐惧。这一时期主要的艺术风格是后现代主义、朋克风格和嬉皮士文化，为这一时期的视觉文化表现增加了更多的方式。卡式录音带市场经过 80 年代末的高峰后就开始急剧衰退，通过磁带机和光盘的结合体现其市场竞争。当时的音乐专辑封套设计受电影、漫画等多重流行文化的影响，表现手法非常夸张，以漫画卡通为主。

 21 世纪初，文件共享和 MP3 播放器的崛起，使 2000—2007 年的 CD 销量迅速减少，通过电脑和智能手机第一批音乐媒体服务的画面切换，CD 专辑被替代。而这一时期，音乐专辑封套设计风格是数字化时代的科技迷幻风格。而近几年，在复古潮流带动下，黑胶唱片又焕发出了新的生机。

▲ 图 5-30
时间轴梳理
Timeline Carding

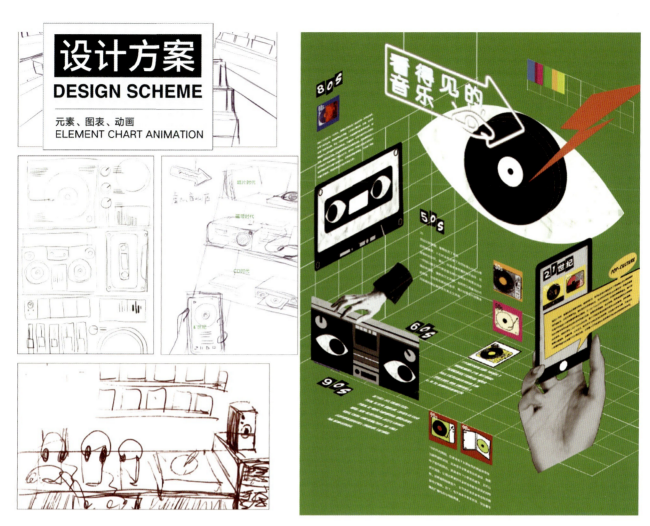

▲ 图 5-31
信息图表草图与设计图
Infographic Sketch and Draft

　　本项目以时序性信息图表的形式，将研究重点放在 20 世纪 50 年代至 21 世纪初的音乐专辑封套设计上，对不同时期音乐专辑封套设计风格进行梳理研究，以此探讨音乐感受与视觉感受的共性、音乐与设计融合的可能性。带大家了解那些引领时代风格、经久不衰的唱片封套设计，以及它们是如何展现音乐感受的。信息图表草图与设计图如图 5-31 所示。

　　音像店是最直观显现音乐专辑封套设计受欢迎程度的地方。故在信息图表设计中将不同时空的音像店结合在同一个空间中，并添加互动性，给用户模拟挑选音乐的感觉。整体设计上以眼睛的造型结合音乐载体为主视觉形象，视觉风格为波普拼贴手法。

50年代
主流关键词：

风格：古典主义
形式：黑白摄影，鲜艳背景，涂鸦风格

60年代
主流关键词：

风格：波普，迷幻摇滚
形式：多元色彩，乐队群像

70年代
主流关键词：

风格：后现代主义
形式：遮挡，在人像上涂鸦

▲ 图 5-32
年代图标设计（1）
The era Icon Design（1）

　　图标设计以同时期的封面艺术风格为灵感，不拘泥于一种感觉，同时也能很好地与拼贴的风格相呼应（图 5-32、图 5-33）。

80年代
主流关键词：

风格：超现实主义与观念摄影并存
形式：神奇魔幻的视觉效果

90年代
主流关键词：

风格：漫画式夸张手法
形式：扁平，对比配色

21世纪
主流关键词：

风格：数字化时代科技迷幻风格
形式：多元化杂糅，变幻多端

▲ 图 5-33
年代图标设计（2）
The era Icon Design（2）

信息图表与可视化设计

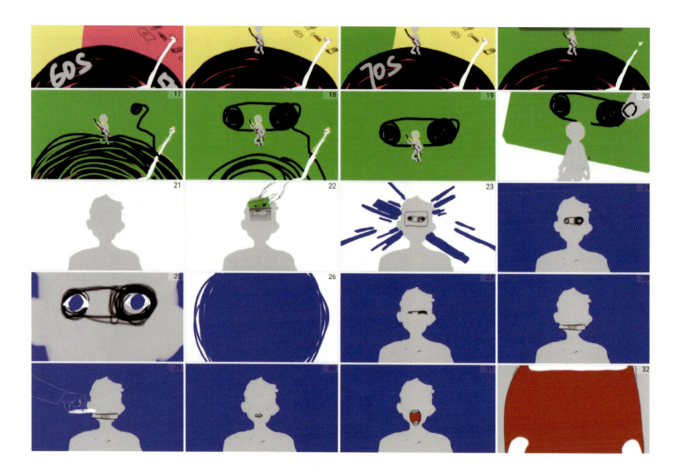

▲ 图 5-34
动画分镜设计（1）
Animation Storybord Design（1）

　　动画分镜设计以主人公步入音像店进入故事，店内陈列了不同年代的音乐载体：唱片机、磁带机、CD。主人公戴上耳机的瞬间，黑白的世界出现色彩，以此进入音乐之旅。故事以不同年代的音乐展开，将主人公的五官感受与音乐相结合，以此呈现别样的音乐感受（图 5-34 至图 5-39）。

【《看不见的音乐——音乐专辑封套设计》动画】

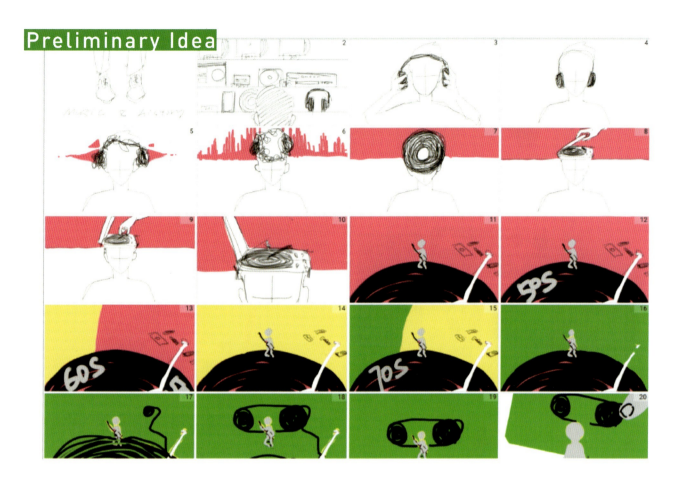

▲ 图 5-35
动画分镜设计（2）
Animation Storybord Design（2）

▲ 图 5-36
动画分镜设计（3）
Animation Storybord Design（3）

▲ 图 5-37
动画分镜设计（4）
Animation Storybord Design（4）

▲ 图 5-38
动画分镜设计（5）
Animation Storybord Design（5）

▲ 图 5-39
动画分镜设计（6）
Animation Storybord Design（6）

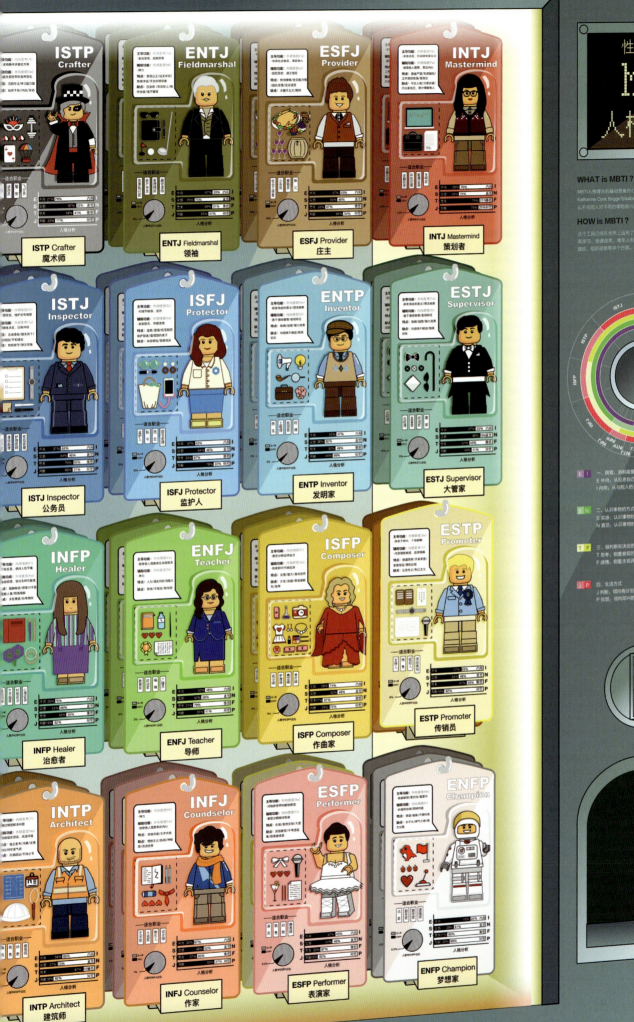

MBTI——
16 型人格
MBTI : personality sixteen ways

徐一鸣，周浙慧

【《MBTI——
16 型人格》动画】

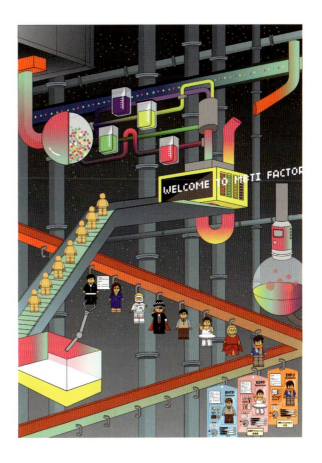

主题选定

 MBTI 是一项职业心理测试，另一种迫选型、自我报告式的性格评估测试，用以衡量和描述人们在获取信息、做出决策、对待生活等方面的心理活动规律和性格类型。以 MBTI 理论为基础的 16 型人格的特征属性与他们的内在区别、联系为内容，通过动画信息图表将 16 型人格特质视觉可视化，方便人们认识和了解自己及他人的人格特点、行为模式；认清自己的价值观与立场，对自己人格有个准确定位，能更好规划和提升自己，同时对自己有一个明确的认识。通过测试，人们自主的选择体现了他们的兴趣、价值观、思维模式，从而对应到 16 型人格的差异与联系，每种人格都有对应的属性、职业（图 5-40）。在动态呈现中展示了 16 型人格对应的职业类型、穿衣风格、说话方式，以及在同一社交场景中的不同状态，还包括各种小怪癖等（图 5-41）。

信息图表与可视化设计

E I 获取、消耗能量的方式
E 外向：从反思自己的想法、感受、记忆中获取动力；
I 内向：从与别人的互动和行为中获取动力。

S N 认识事物的方式
S 实感：认识事物时，倾向于相信具体的、现实的细节信息，相信经验；
N 直觉：认识事物时，注重联系抽象的、可能的信息，倾向相信灵感。

T F 做判断和决定的方式
T 思考：侧重客观的逻辑思考，注重事物的变化发展；
F 感情：侧重主观评价与价值观，注重人际关系和谐稳定。

J P 生活方式
J 判断：倾向于有计划、有条理地安排生活；
P 知觉：倾向于即兴的、有选择性的、开放性的生活方式。

▲ 图 5-40
人格倾向分析
Personality Tendency Analysis

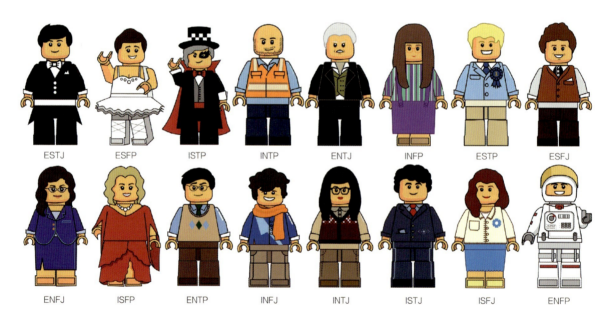

▲ 图 5-41
人物设计
Character Design

研究的主体

所有想要更客观地认知和了解自己或者他人的日常行为处事模式，以及想要寻求更好的适应性、发展性的人们。通过这个信息图表，首先，了解什么是 MBTI 职业性格测试的 16 型人格，从而增进人与人之间的理解与认知，避免产生负面情绪。其次，认清自己的价值观与立场，对自己人格有一个准确定位，能更好地提升自己。最后，找到应对不同类型人格的窍门，当判断出对方的人格类型之后，我们可以采用相应的方式化解与他人的矛盾，或找到与他人和谐共处的方式。

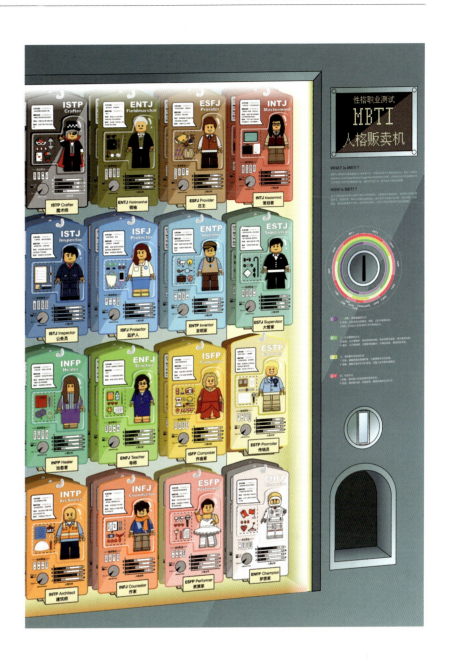

▶图 5-42
信息图表设计
Infographic Design

本信息图表设计（图 5-42）通过插画模拟贩卖机内部的虚拟场景，向观者解释如何理解 MBTI 中的 4 个维度，即注意力方向（精力来源）：外向（外倾）E（Extrovert）、内向（内倾）I（Introvert）；认知方式（如何搜集信息）：实感（感觉）S（Sensing）、直觉（直觉）N（iNtuition）；判断方式（如何做决定）：思维（理性）T（Thinking）、情感（感性）F（Feeling）；生活方式（如何应对外部世界）：判断（主观）J（Judgement）、知觉（客观）P（Perceiving）。这 4 个维度如同 4 把标尺，每个人的性格都会落在标尺的某个点上，靠近哪个端点，就意味着个体就有哪方面的偏好。如在第一维度上，个体的性格靠近外向一端，就说明偏外向，且越接近端点，偏好越强。以贩卖机为载体，从投币口中的视角切入，内部呈现一个加工厂的场景。将 4 个维度当作人格生成的原材料粒子，8 种粒子两两组合，形成由 4 种元素组成的人格，将工厂加工过程与人格生产过程结合在一起，最终生产出贩卖机里的商品——16 型人格。本项目的动画分镜设计如图 5-43 至图 5-46 所示。

▲ 图 5-43
动画分镜设计（1）
Animation Storybord Design（1）

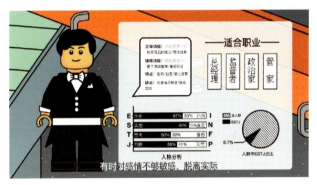

▲ 图 5-44
动画分镜设计（2）
Animation Storybord Design（2）

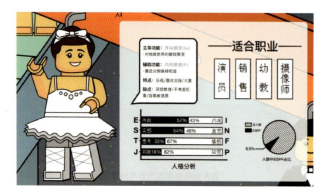
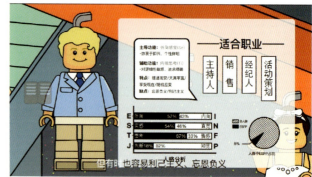
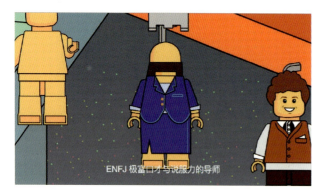
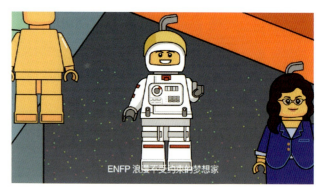

▲ 图 5-45
动画分镜设计（3）
Animation Storybord Design（3）

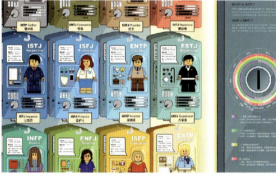

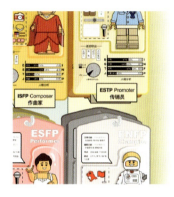

▲ 图 5-46
动画分镜设计（4）
Animation Storybord Design（4）

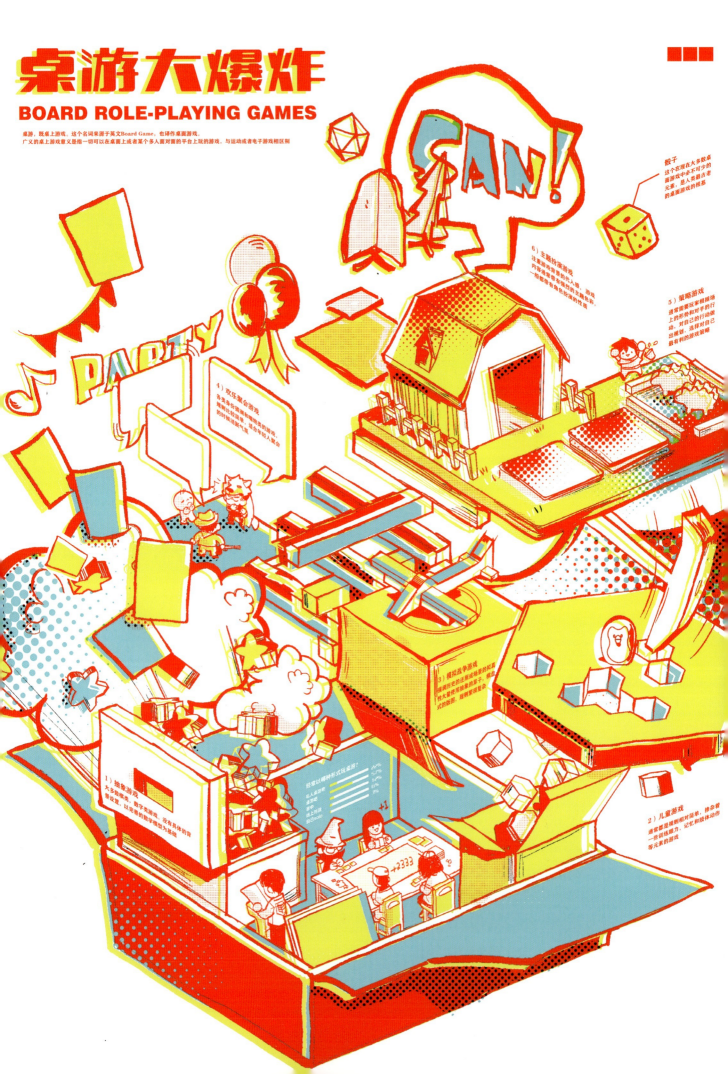

桌游大爆炸——
探讨桌游的魅力
Board game explosion: Explore the charms of board games

刘洲，杨颖虹

【《桌游大爆炸——探讨桌游的魅力》动画】

主题选定

桌游即桌上游戏，发源于德国，在欧美国家已经风行了几十年。桌游内容通常都有其独特的世界观，涉及战争、贸易、文化、艺术、城市建设、历史等多个方面，大多使用纸质材料加上精美的模型辅助。桌游是一种面对面的游戏，非常强调交流。因此，桌游是家庭休闲、朋友聚会甚至商务闲暇等多种场合的最佳沟通方式。而近年来，电子桌游逐渐代替了实体桌游，虽然带来了许多便利，但同时也缺失了能够亲手触碰印刷制品的精致感，以及面对面游戏的体验感。本项目重新提起这逐渐变成小众文化的实体桌游，让人们回忆起从前在一起的快乐时光。

意义和价值

① 通俗易懂地让大众了解桌游这一小众文化，起到一定的科普作用。

② 改变一些人对桌游的刻板印象，如幼稚、浪费时间等。

③ 鼓励网络化时代的人们通过桌游的方式实现面对面交流。

线下游乐场
——探讨桌游的魅力

桌游即桌上游戏。这个名词来源于英文Board Game，也译为桌面游戏，简称BG。

人群

平台

· 国内桌游吧数量及分布
共7460家

数量前五名的省份分别为：
上海（747）
江苏（555）
浙江（502）
北京（489）
陕西（488）

	F型（狼人杀）	C型（聚会低阶）	C型（TCG）	L型（美式高阶）
玩过	88.29%	25.23%	45.75%	0.90%
了解过或围观过	7.21%	1.80%	18.92%	1.80%
仅听说过	3.60%	6.31%	7.21%	5.41%
没听说过	0.90%	66.67%	26.13%	91.89%

魅力

（1）社交
桌游的特点就是互动性强，面对面一起游戏，这样用来聚会，结交朋友，是非常好的。类比手游认识一堆网友，变现的好友价值高了很多吧。

（2）成就
通过不断的练习，和研究获得了游戏胜利会让自己产生满足感，证明自己某方面的优秀属性。

（3）娱乐
目前被大家知道得最多的桌游是，狼人杀，阿瓦隆，三国杀之类的。但是为什么狼人游戏会被桌游瘾玩家不屑呢，主要是他们玩过太多很好玩的桌游了，因此桌游作为娱乐项目是很有前途的。

（4）增进关系
参考家庭桌游的解释。

（5）教育意义
很多桌游需要培养各方面的知识，比如计算，比如认知。许多桌游能通过游戏的形式传播知识，并且教育玩家遵守规则，合作共赢。

（6）精彩的世界观
每个桌游的机制都非常的巧妙，设计者让玩家不仅体验规则中娱乐，还能感受到作者创作想表达的内容。

https://www.boardgamegeek.com/

主题扮演类

欢乐聚会类

BGG（http://boardgamegeek.com）是全世界最大的桌游网站，其通过评分和评数相结合的方式编排了桌游榜单，为广大桌游爱好者提供了参考。

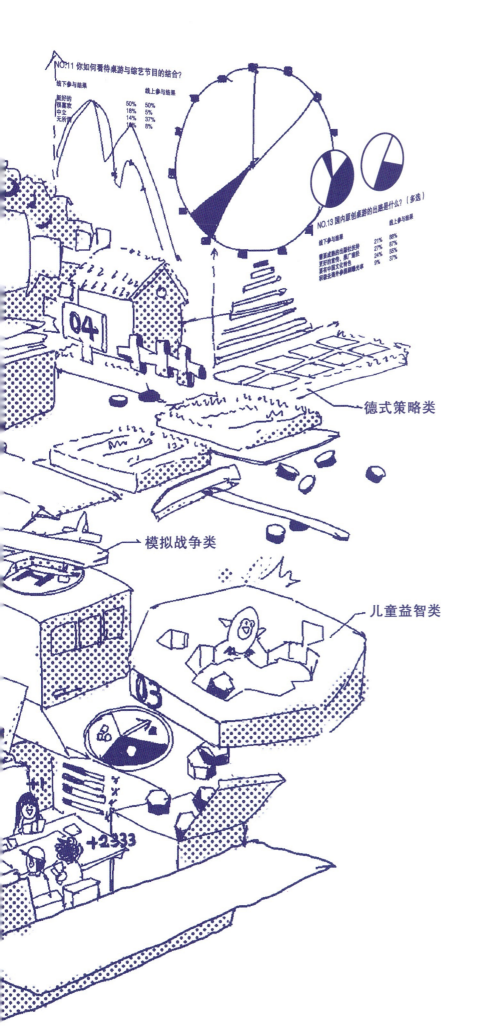

◀ 图 5-47
信息图表设计
Infographic Design

如何阐述

通过线下游乐场的概念，从不同桌游类型出发，将它们化作一个个游乐景点，营造欢乐气氛，读者在阅读的同时能够通过图形插画加深对此类桌游的记忆，达到对桌游的宣传科普作用。在配色上，设计者采用了高饱和的三原色与模拟丝网印刷的形式，颜色的组合叠加使画面更加丰富饱满、充满活力（图 5-47）。

信息图表与可视化设计

▲ 图 5-48
动画分镜设计（1）
Animation Storybord Design（1）

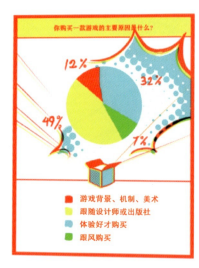

　　《桌游大爆炸》信息图表整合了现有桌游类型及相关数据，收纳在桌游盒里并爆炸式地呈现出来，对桌游进行科普和宣传。动态视频采用充满活力的快节奏踩点来体现玩家对于桌游的热情，舍弃了背景配音解说的方式，只专注于字幕与音乐、图形之间的转场表达（图 5-48、图 5-49）。

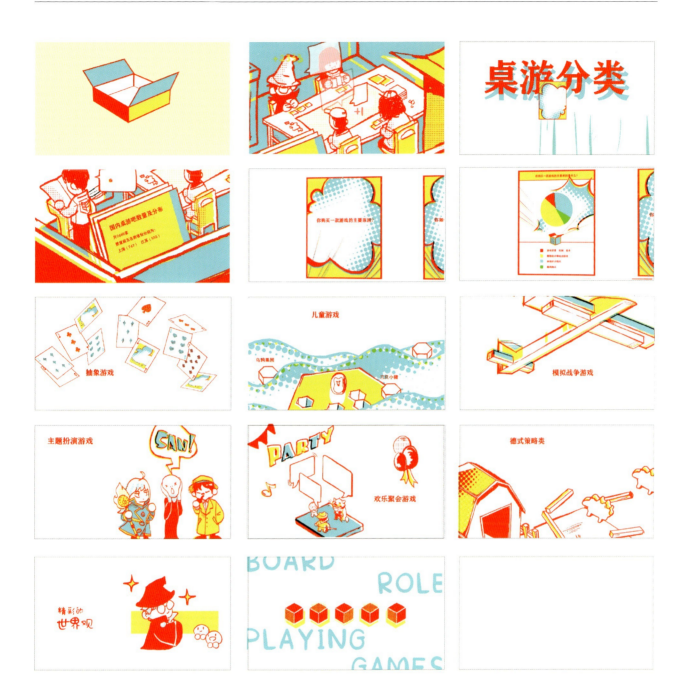

▲ 图 5-49
动画分镜设计（2）
Animation Storybord Design（2）

需要改进的地方

　　从信息呈现来看，只注重呈现现有桌游的分类及桌游玩家的现状等，未对桌游的发展历史进行探讨，以及在视频中为了与音乐契合，信息停留时间较短，阅读体验欠佳。

信息图表与可视化设计

INFO LAB——
信息购物中心
Info lab:Shopping for infomation

马远宁,吉峪,张婧

DATA COLLECTION

INFORMATION VISUALIZATION CHART

第 5 章　信息图表与可视化设计课堂实录

THE CHART TO FILM

ASSESSMENT OF NAVAL CONTROL

INTERNET RUMOR

GIMMICK INFORMATION

INTERNET RUMOR

VULGAR SHORT VIDEO

ANXIETY ABOUT TRAFFICKING

151

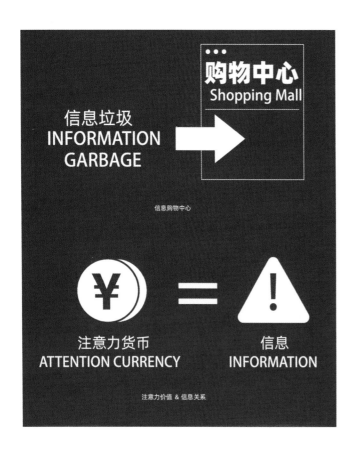

◀ 图 5-50
主题选定
Choosing Topic

主题选定

自步入"千禧年"以来，以信息技术为中心的科技革命正在加速重造社会的物质基础。信息技术的变革推动着传播途径的改变，庞大的实时资讯变得唾手可得，人们对于信息的索取达到空前水平。随之改变的还有用户身份，我们从单向身份中跳脱出来，既是信息的接受者，也是信息的发布者。与此同时，各类信息垃圾悄然滋生，需引起我们的警惕（图 5-50）。

意义与价值

信息购物中心的概念来自我们对信息垃圾传播过程的解读，信息垃圾有着独特的魅力，促使人们观看、传播，我们将这些信息看作一个个充满新奇感的商品，吸引着用户观看、购买，购买所花费的正是每个人的注意力，我们以时间为货币单位，通过具象的购买流程让人们认识到在浏览信息垃圾过程中的损失。正如我们提出的英文标题 INFO LAB，通过一场展览完成一次信息实验，通过增强现实的手段，让人们沉浸于信息购物的体验，反思自我，了解自身注意力的价值。信息危机本身并不可怕，作为信息技术高度发展的产物，这是我们必须经历的一道坎，令人担忧的是群体无意识的转发和对信息危机的漠视。信息垃圾的滋生与我们息息相关，已威胁到每位用户的利益。注意力作为人类赖以生存的原生资源，是我们无形的财富，信息垃圾通过"刺激"信息，满足用户的心理需求，窃取流量，而流量经济的本质就是注意力。

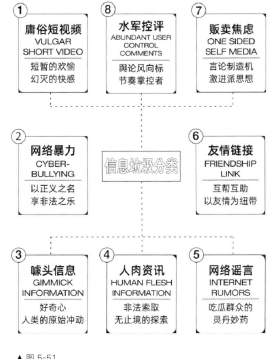

▲ 图 5-51
信息垃圾分类
Information Garbage Classification

如何阐述

这是一场思想的、社会的危机，威胁到每一位网民的身心健康和自我发展，值得我们关注与思考。近年来，随着微信、微博、短视频的兴起，信息垃圾的种类开始变得多样化，不再局限于我们日常所接收到的垃圾短信、浏览网页时出现的广告弹窗。基于此，我们从传播载体、途径、内容这几方面对信息垃圾进行整合，通过大数据调研梳理出 8 个信息垃圾类别："庸俗短视频""网络暴力""噱头信息""人肉资讯""网络谣言""友情链接""贩卖焦虑"以及"水军控评"（图 5-51），并对这 8 类信息垃圾进行数据采集（图 5-52）。

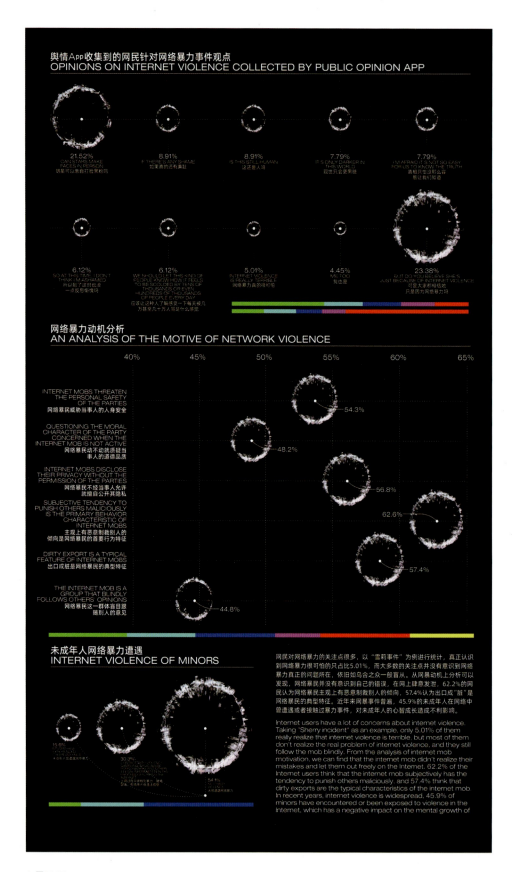

▲ 图 5-52
信息图表设计
Infographic Design

标题党现象样本标题的存在形式分布统计

通过抽取样本可以看出，"商业广告"是标题党比例最高的一类，达到78%，其他类别较少，"题文不符"占比达到17%，突出情色和夸张手法分别占比3%和2%。

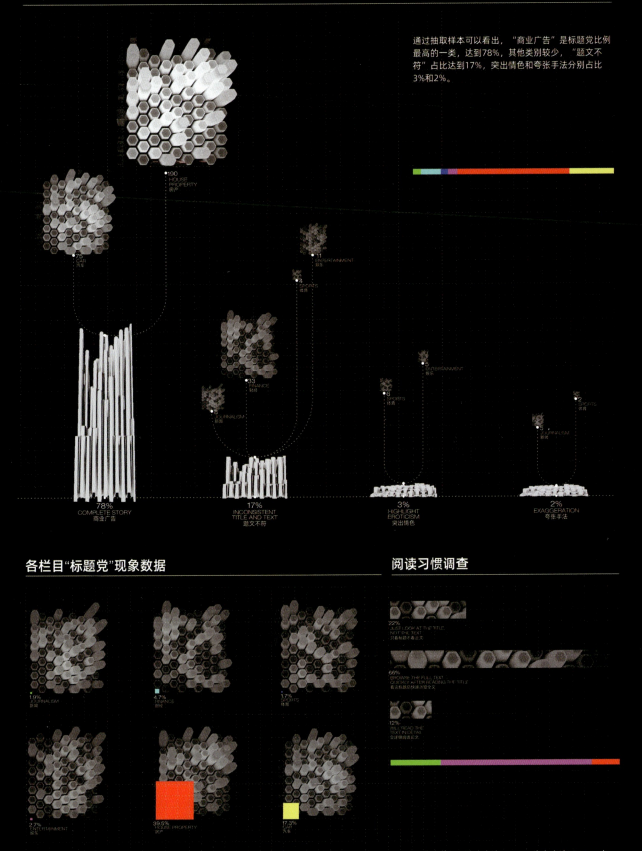

各栏目"标题党"现象数据

阅读习惯调查

在各栏目中以房产类信息和汽车类信息最易出现标题党，通过抽样调查统计，每类信息选取700个样本，房产的标题党率高达39.5%，汽车高达17.3%。在一项阅读习惯调查中，22%的人"只看标题不看正文"，66%的人"看完标题后快速浏览全文"，这种不详细阅读文章内容的阅读习惯使标题党现象的危害加剧，极易产生误导。

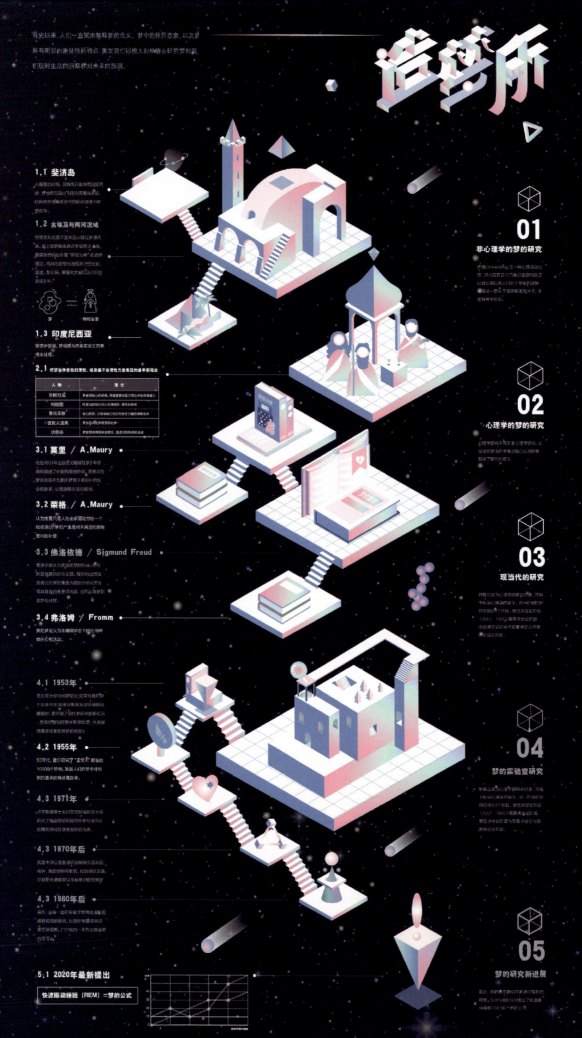

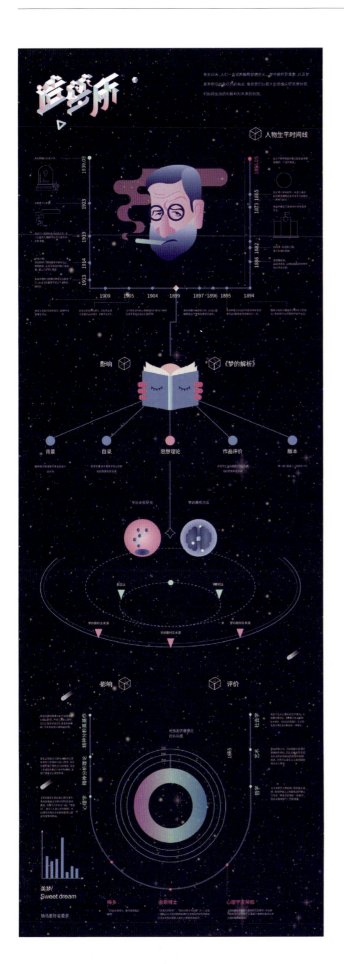

造梦所——
梦的研究
Dream Center: Research About Dreams

曾奕宸，童佳奕

【《造梦所——梦的研究》动画】

主题选定

　　生理学认为，梦的本质是人们对大脑的随机神经活动的主观体验。当我们睡着的时候，大脑并没有睡着，脑神经元会随机释放一些没什么意义的电信号。

　　梦一直是虚无缥缈的东西，到现在也没有人能诉说它真正的来源与目的。我们试图将梦的形成过程和梦学研究走过的路，通过我们自己对信息的整理与转换具象化地呈现出来。

意义与价值

　　可以说，梦是人类精神的调节器，可以保持我们情志的相对稳定，保证我们心灵不受更多的污染。从某种意义上讲，梦是人类的心灵导师。多个世纪以来，人类对梦的研究曾有过无数的探索。但是即使到现在，梦的谜团还是没有解开。

信息图表与可视化设计

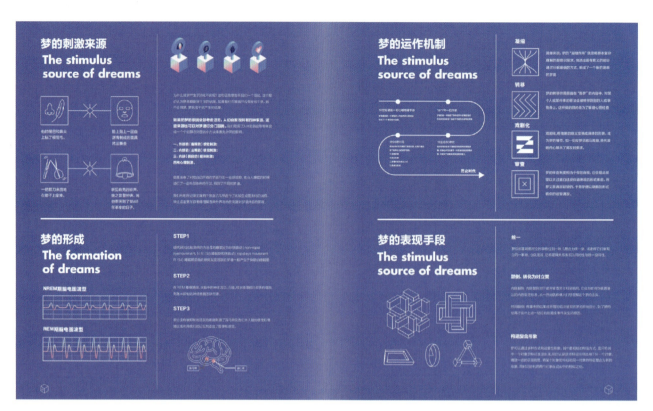

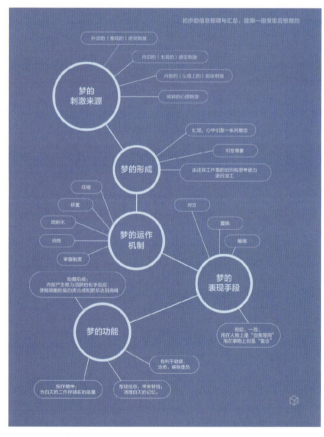

▲ 图 5-53
信息梳理
Combing the Information

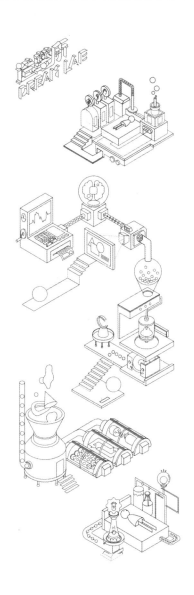

▲ 图 5-54
草图及模型设计
Sketch and Model Design

如何阐述

设计者预想通过工厂的形式来表现造梦的过程，将梦的形成过程和生活中的种种刺激因素都形象化，参考实验室中的各种器械来表现梦的形成过程、表现手段、功能意义等，来让人们更好地理解自己的梦境。做梦是人体的一种正常的、必不可少的生理活动和心理现象。人入睡后，一小部分脑细胞仍在活动，这就是梦的基础。根据科学的解释，人在熟睡的过程中，有一些来自外界的刺激能通过感觉系统传输到大脑，从而导致做梦。设计者将实验器材上的各种按钮与接管等经过艺术处理后成为一个"造梦机"，来表现造梦过程中的各种程序与生理机制；用五组图形体现出梦的形成、表现过程，以及对人体的治愈、清理、助力这3种作用。在此背景下进行了信息梳理与草图及模型设计（图5-53、图5-54）。

草图及模型设计中的图形设计借助矛盾空间的形式来展现，这些图形都是利用三维图像在二维平面上表现其矛盾特征造成的视觉误导性图形，无法在三维世界还原，相互交叉穿透的非现实呈现加深了梦境的神秘与虚无感。

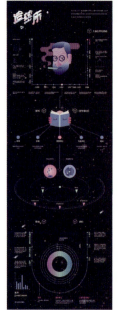
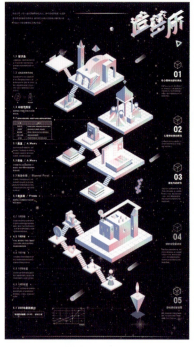
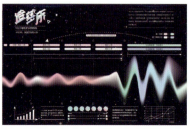
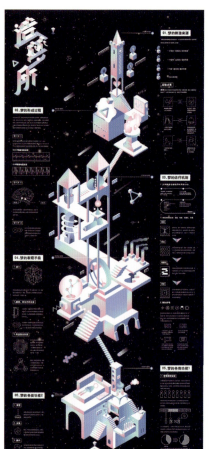
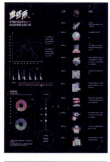
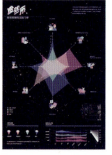
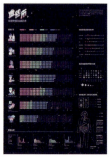

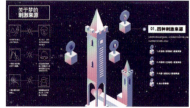

▲ 图 5-55
动画分镜设计（1）
Animation Storybord Design（1）

◀ 图 5-56
动画分镜设计（2）
Animation Storybord Design（2）

▶ 图 5-57
动画分镜设计（3）
Animation Storybord Design（3）

8张图表分别呈现了：LOGO及整体介绍、弗洛伊德人物信息图、梦的研究史、梦的实验、梦的形成流程、梦的象征（隐意与显意）、梦的种类、梦的常见物像（图5-55）。动态设计基于静态信息图表由浅入深地阐述了对梦的研究（图5-56、图5-57）。

慢潮计划——
潮鸣街道慢行交通系统规划
Slow Tide Plan

曾奕宸，童佳奕

【《慢潮计划——潮鸣街道慢行交通系统规划》动画】

▲ 图 5-58
实地考察
Field Research

主题选定

 智能化社区慢行系统也称为社区慢行生活圈。本项目以正在进行改造的杭州市下城区潮鸣街道为原型，将规划出的完整的社区慢行生活圈作为可落地实施的方案，为社区注入新的活力，也为社区生活开启无限可能。社区慢行生活圈的建立不仅可规划出一个畅通无阻的慢行步道，还可在沿途建立智能设施，配合线上出行软件的使用，为居民提供集休闲、娱乐、购物、医疗、教育为一体的生活服务系统。本项目内容包括线下的道路规划、实体智能设施、为社区慢行交通系统定制的 App，以及富有趣味的报纸形式的居民出行、生活指南，全方位地将居民的出行变得更加便捷、丰富和智能，为老社区注入新能量，优化居民生活。

 本项目的实地考察、信息图表设计及报纸设计分别如图 5-58 至图 5-60 所示。

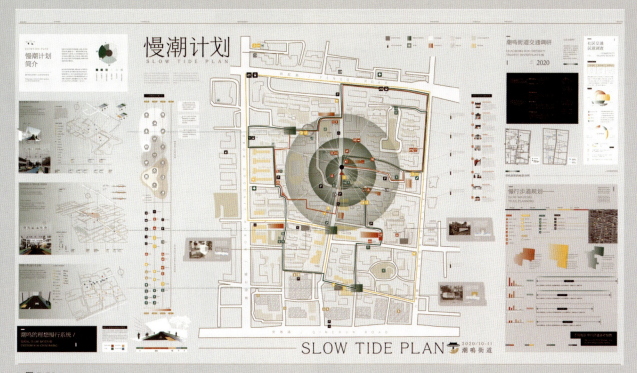

▲ 图 5-59
信息图表设计
Infographic Design

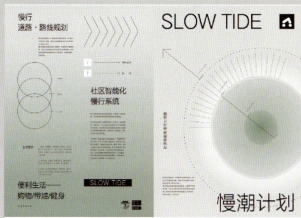

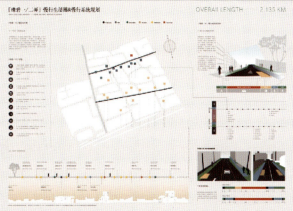

▲ 图 5-60
报纸设计
Newspaper Design

信息图表与可视化设计

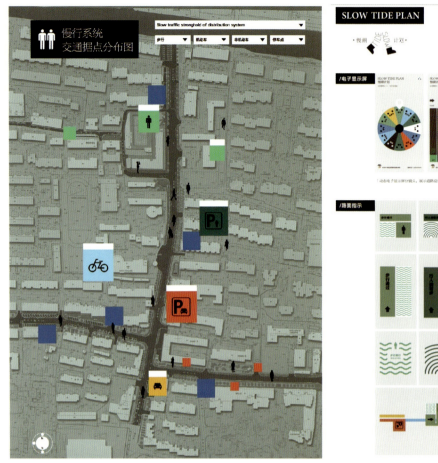

▲ 图 5-61
潮鸣街道慢行系统道路规划
Planning for Pedestrians

意义和价值

　　加快慢行系统建设，营造人性化的慢行交通环境，成为当前城市建设中一项非常重要而紧迫的任务。慢行系统具有接驳公共交通、节能环保、适应老龄化社会的特点，是城市交通问题最根本的解决途径。以潮鸣街道为原型，智能化慢行交通系统将在此打造一个完整的、适合居民出行的路线，在沿途最大限度地满足居民日常生活需求，并充分利用慢行系统适应老龄化社会的特点，营造安全、舒适、便捷、宁静的生活圈，提高潮鸣街道社区居民的出行感官体验和幸福指数。慢行系统的建立，不仅对居民的生活有益处，还能提升老社区的"颜值"，将历史文化故事、花鸟植物景观植入社区生活圈，美化街道环境，改善街道秩序，是集美观与实用为一体的街道改造计划（图 5-61）。

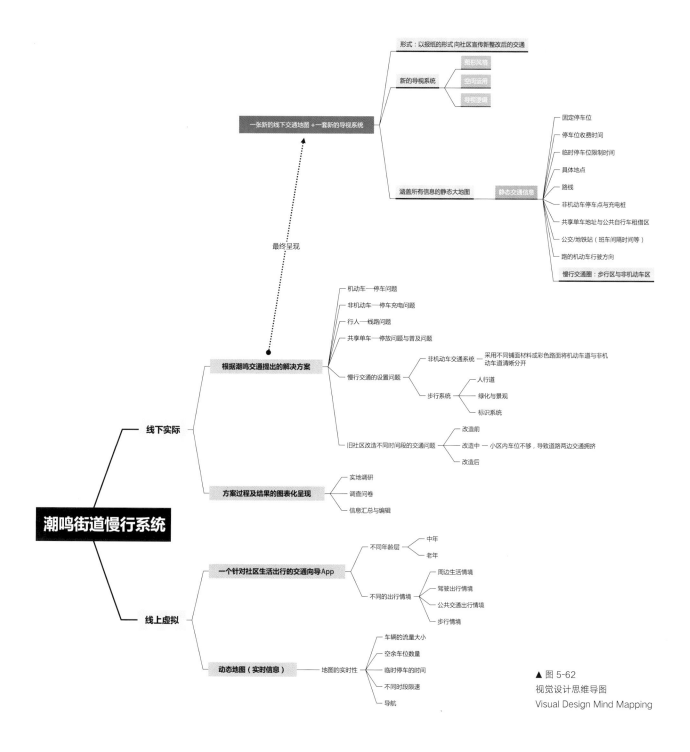

▲ 图 5-62
视觉设计思维导图
Visual Design Mind Mapping

如何阐述

本项目旨在打造一个新型的智能化社区慢行生活圈，以交通出行为切入点，贯穿于社区的各个角落，满足居民的出行、购物、休憩等需求，绿色环保兼具锻炼身体，提升了社区居民的生活质量，呈现出一种现代化的优质生活方式。本项目具体的实施内容包括线下实际和线上虚拟两部分：线下实际主要包括社区内路面、空间导视规划、智能设备的组建以及宣传品的制作；线上虚拟则是制作社区生活出行交通向导 App，利用易操作的现代科技将社区交通出行情况实时记录、反馈给居民，为居民的生活提供便利（图 5-62）。

本项目的动画分镜设计如图 5-63、图 5-64 所示。

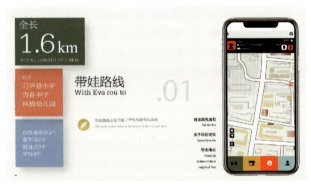
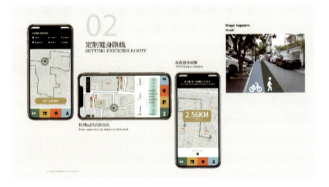

▲ 图 5-63
动画分镜设计（1）
Animation Storybord Design（1）

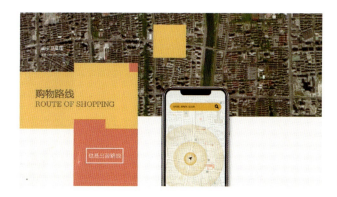

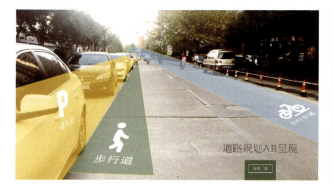

▲ 图 5-64
动画分镜设计（2）
Animation Storybord Design（2）